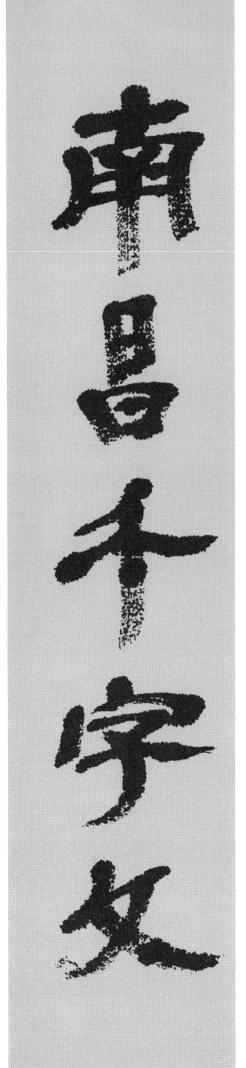

南昌 鞠 重 德

今からか民的奮乱と

『南昌 「隸書」 千字文」을 출간하며

한국인이면 누구나「千字文」을 안다고 한다. 그러나 제대로 아는 이는 드문 것 또한 사실이다. 6세 기경 중국 양(梁)나라 무제(武帝)의 명을 받고 주흥사(周興嗣)가 찬술한 천자문은 4자 총250구로 구성된, 전통사회에서는 학문 입문의 필독서로 유명하였다. 물론 현대사회의 상황과는 다소 거리가 있는 내용도 있고, 이해하기 어려운 부분도 있다.

그러나 전체를 통괄하는 사상은 동양 사상의 총화(總和)가 담겨 있다. 그렇기에 동양학 입문과정에서 필독서로 사랑받아 왔으며, 지금도 「千字文」의 중요성은 여전하다. '우리말의 70% 이상이 한자말로 구성되어 있다.'는 수치를 언급하지 않더라도 한자 학습의 필요성과 중요성에 대한 인식이 높아지고 있다. 동아시아에서 한자를 안다는 것은 한자문화권의 타 국가를 알고 경쟁하는 데 중요한 요소임이 분명하다. 그러한 현실에서 오랜 시기를 전통 학문의 입문서 역할을 하였던 「千字文」을 아는 일은한자 학습에 있어서 지름길 역할을 할 수 있을 것이다.

특히 역대 유명 서예가들이 즐겨「千字文」 내용으로 작품을 창작하였던 것에 비춰볼 때「千字文」은 서예학습서로서도 사랑받아 왔음을 알 수 있다.

筆者는 城南市에서 韓藥房을 開業한지 엊그제 같은데 今年 庚子年을 맞이하여 50年이란 歲月이 흘러 書藝와 함께 지나온 時間들을 生覺해 보면 忍耐의 날이었다.

千字文은 百書의 基本과 오랜동안을 두고 中國이나 우리나라에서 여러 集字로 엮은것도 있다. 本人이 隸書를 본격적으로 연구하여 發表하게 된 것은 우선 本人自身의 공부도 되러니와 隸書千字文을 보급하는데 뜻이 있어 1985년부터 中國을 다년간 방문하여 中國 隸書의 大家 遠俊先生님의 體本과 書法을 연구하였다. 그결과 南昌千字文, 南昌二千字文, 南昌三千字文, 南昌三千字文, 南昌萬壽集 480편을 完成중이며 우선 南昌千字文을 먼저 發刊하게 됨을 기쁘게 생각하며, 隸書를 연구하시는 先生님들께 참고가 되는 자료였으면 하는바램이다. 앞으로 출간될 책자에도 많은 지도 편달 바라는 바이다.

2020년 2월 남창 국중덕

宙るそ、 洪넓을홍、 荒 거칠 황

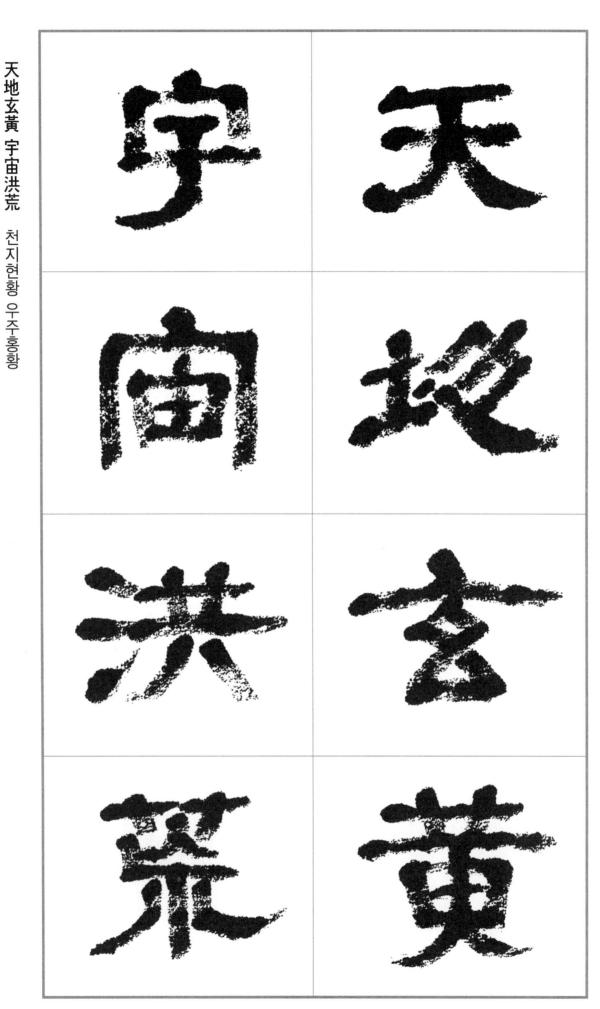

하늘과 밤에 검고 가리며, 아사기 돼고 미다.

南昌 鞠重德

해와 달인 차고 기울며, 별인 벌려 있다.

日月盈昃 辰宿列張 回過80年 진숙렬な

2 千字文

來올래 暑더울서、 往 갈 왕 秋가을추、收거둘수、冬겨울동、藏감출장

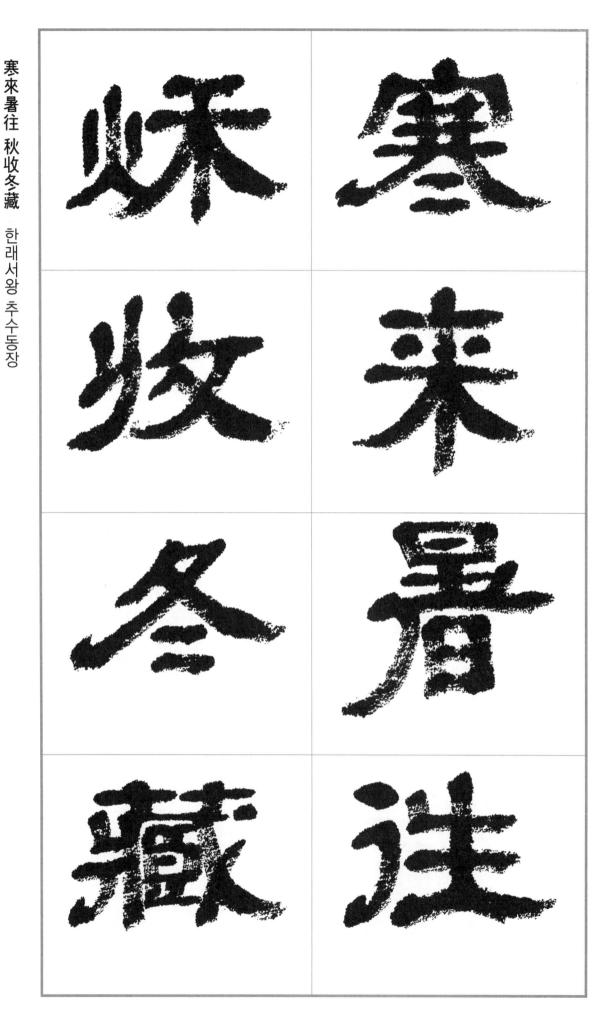

추위가 오면 더위는 가며, 가을에는 거두어들이고 겨울에는 갈무리한다.

南昌 鞠重德

閏 윤달 윤、餘 남을 여、 成이를성、 歲 해 세 律법률、 呂・夢・岸・려、 調고를조、 陽 増 양

납니 윤달로 해를 완성하며, 음물로 음량에 조화시킨다.

閏餘成歲 律呂調陽

윤여성세 율려조양

雲子号은、騰오号号、 致이를치 雨
り
や
、 露の슬로、結映을결、爲할위、 霜 서리 상

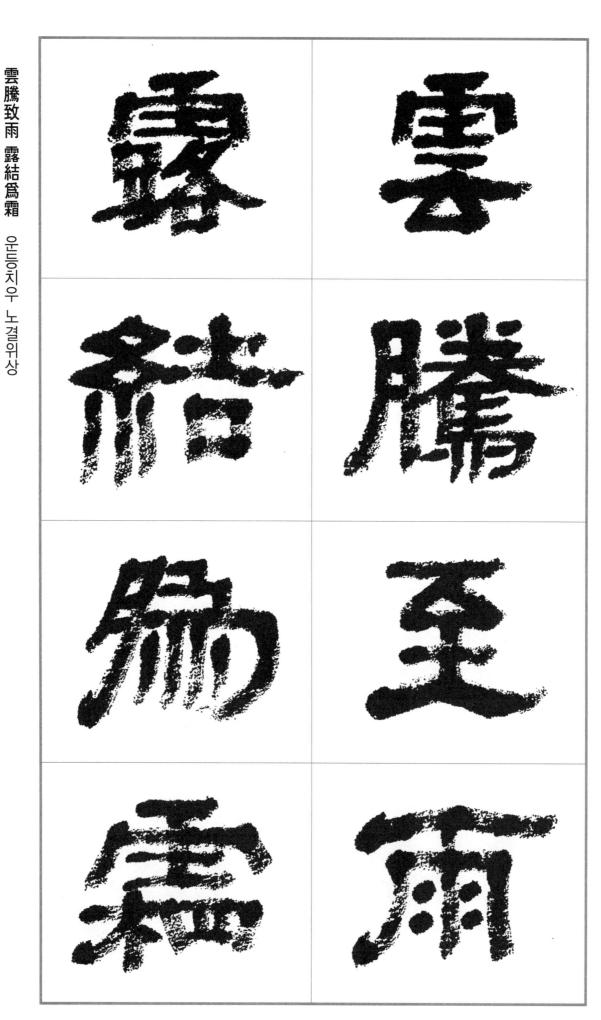

구름이 날아 비가 되고, 이슬이 맺혀 서리가 된다.

南昌 鞠重德

金쇠금、 生날생 麗고울려、 水号个、 玉子슬옥、出旨養、 崑 메 곤、

디(金)이 여수(麗水)에서 나고, 오(玉)이 고륜산(崑崙山)에서 난다.

金生麗水 玉出崑岡 コ생려수 옥출곤な

劍칼검 號이름호、 巨클거、 關대궐궐、珠구슬주、稱일컬을칭、 夜 밤 야 光빛광

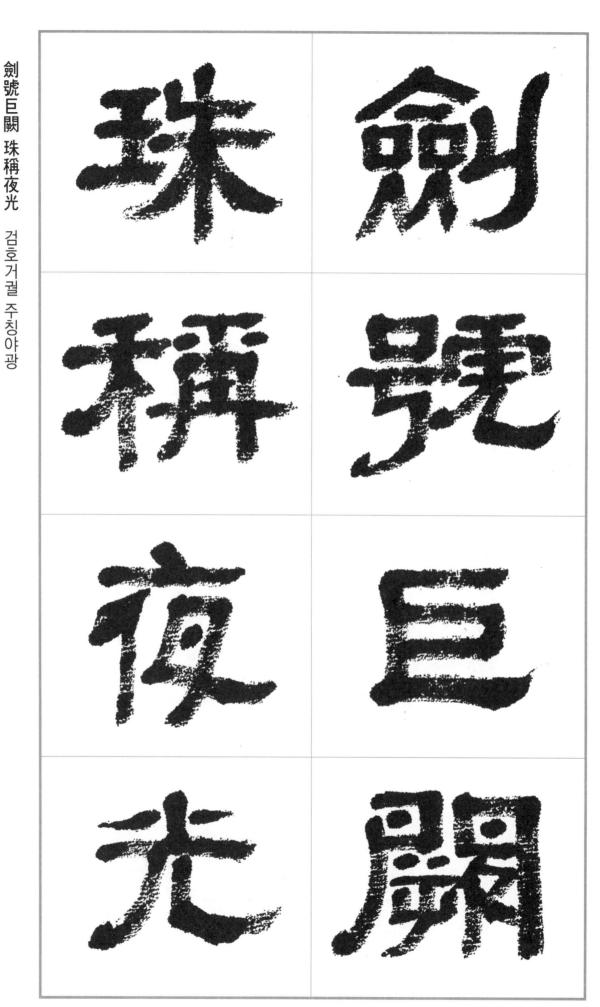

칼에는 거궐(巨闕)이 있고, 구슬에는 야광주(夜光珠)가 있다.

南昌 鞠重德

과일 중에서는 오얏과 빚이 보배스럽고, 채소 중에서는 겨자와 생강에 소중히 여긴다.

果珍李柰 茶重芥薑 과진리내 채중개20

果 열매 과 珍보배진 李오얏리、 菜나물채、

海 바다 해 鹹 짤함 河号が 淡 맑을 담 鱗川늘린、 潛잠길잠、羽汉우、 翔날상

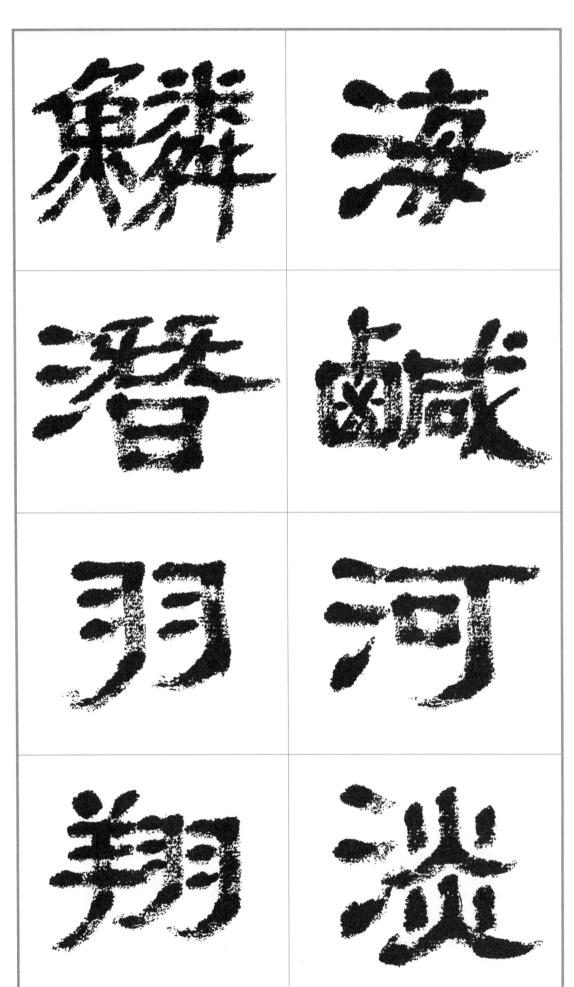

바닷물이 짜고 민물이 싱거아며' 비늴 었는 고기는 물에 잠기고 날개 있는 새는 날아다닌다.

海鹹河淡 鱗潛羽翔

해함하담 인참아상

南昌 鞠重德

龍師火帝 鳥官人皇 多人화제 조관이황

의 개명한 인황씨(人皇氏)가 있다. 의 개명한 인황씨(人皇氏)가 있다.

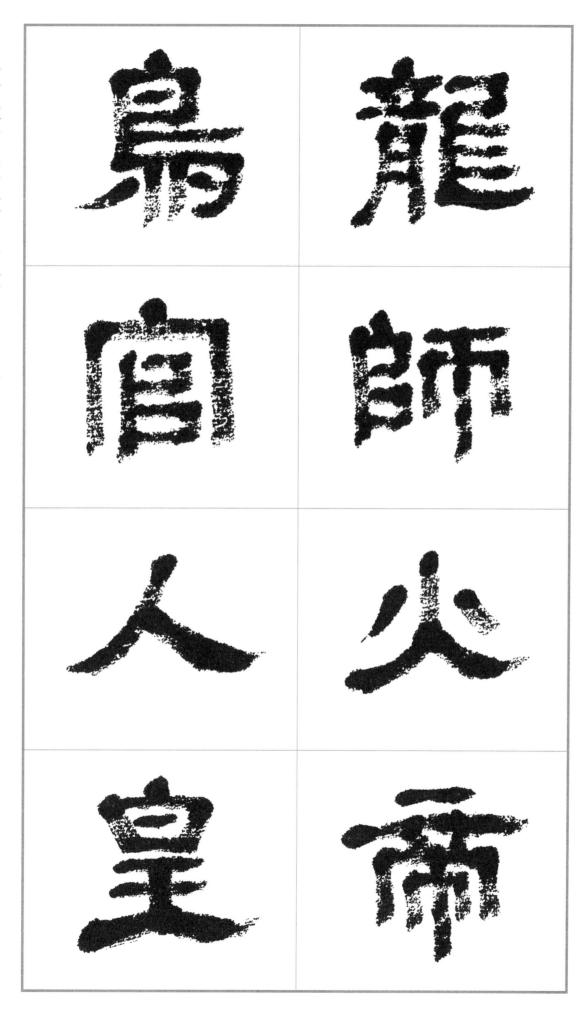

龍용感、 師스승사、 火불화 帝 임금 제 鳥 새 조、 人사람인 皇 임금 황

始 비로소 시 制지을제 文 글 월 문、字 글 자 자、 乃 이 에 내 服입을복、衣옷의、 裳치마상

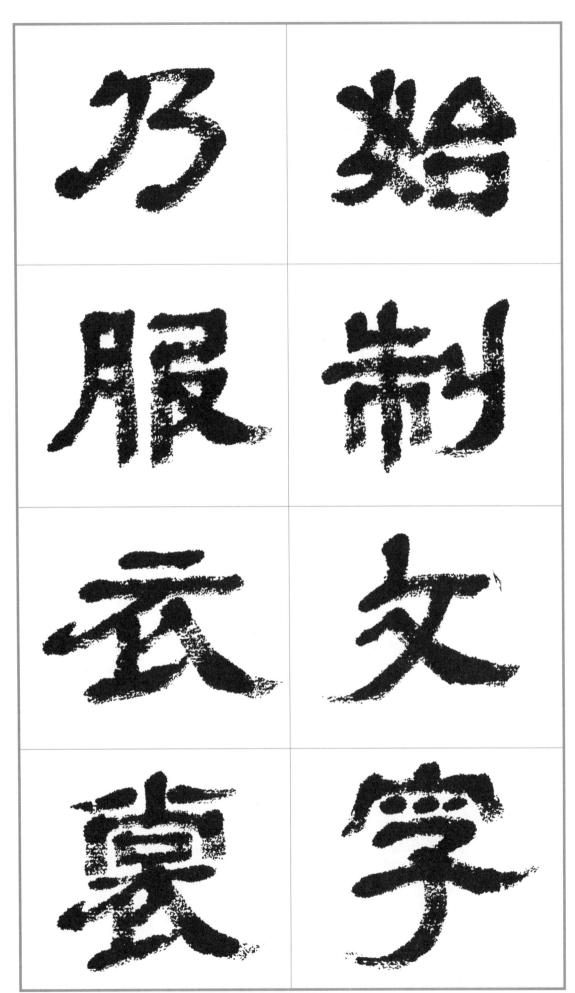

바로소 문자를 마닐고, 옷을 마닐어 되게 했다.

始制文字 乃服衣裳

시제문자 내복의상

南昌 鞠重德 11

推旦

へ 位 벼슬 위、 讓사양양、國나라국、有의을유、虞나라우、 陶 질그릇 도、 唐 나라 당

推位讓國 有虞陶唐 ・ やのおのかいとい

자리를 물려주어 나라를 향보한 것이, 도당 요(堯)미리과 아아 산(舜)미리이다.

12 千字文

弔 조문할 조、 民 백성 민 伐 칠벌 罪허물죄 周 テ
テ
そ
、 發当

世、 商みかか、 湯 끊을 탕

弔民伐罪 周發商湯 조민벌죄 주발상탕

백성들을 위로하고 죄지은 이를 친 사람은, 주나라 무왕(武王) 발(發)과 상나라 탕왕(湯王)이다.

南昌 鞠重德 13

坐 앉을 작 朝아침조、問물을 문、道길도、垂드리울수、拱꽂을 공、平평할 평、章글월장

坐朝問道 垂拱平章

좌조문도 수공평장

조정에 앉아 다신리儿 도리를 물이니'옷 니리우고 팔짱 끼고 있지만 み평하고 밝게 다스려진다.

愛사랑애 育기를육、 黎 검을 려、 首叶引个、 臣신하신、伏엎드릴복、戎오랑캐융、羌오랑캐강

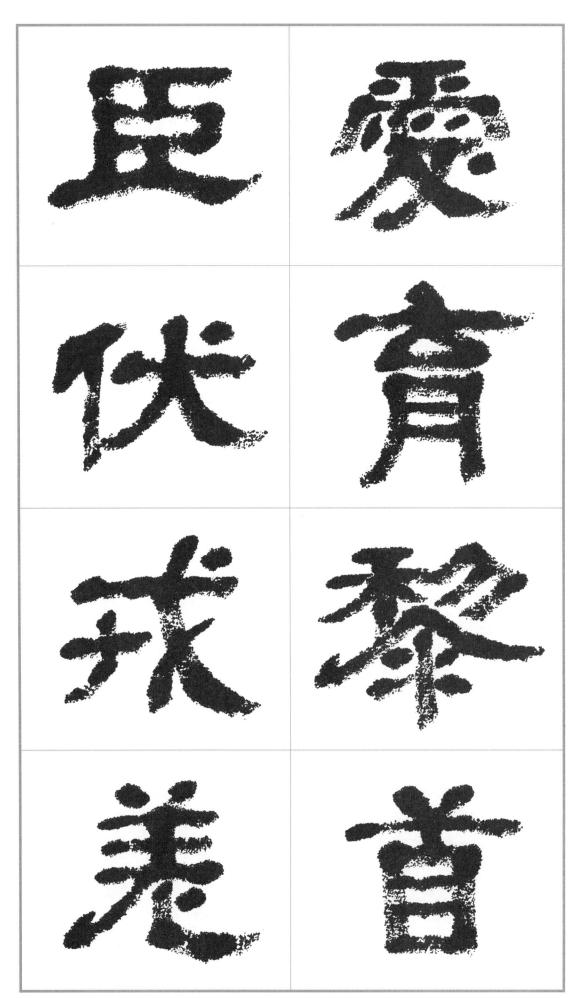

백성을 사랑하고 기르니'오랑캐들까지도 신하로서 복종한다.

애육려수 신복융강

愛育黎首 臣伏戎羌

南昌 鞠重德 15

邇가까울이 壹 む 일、 體呂 체 率 거느릴솔 歸돌아갈귀、王의금왕

먼 곳과 가까운 곳이 똑같이 한 몸이 되어

서로 이끌고 복종하여 임대에게로 돌아오다.

遐邇壹體 率賓歸王

하이일체 솔빈귀왕

鳳 새봉 在 있을 재(竹대죽 白 흰 백、 駒いかステ、 食밥 식 場 마당 장

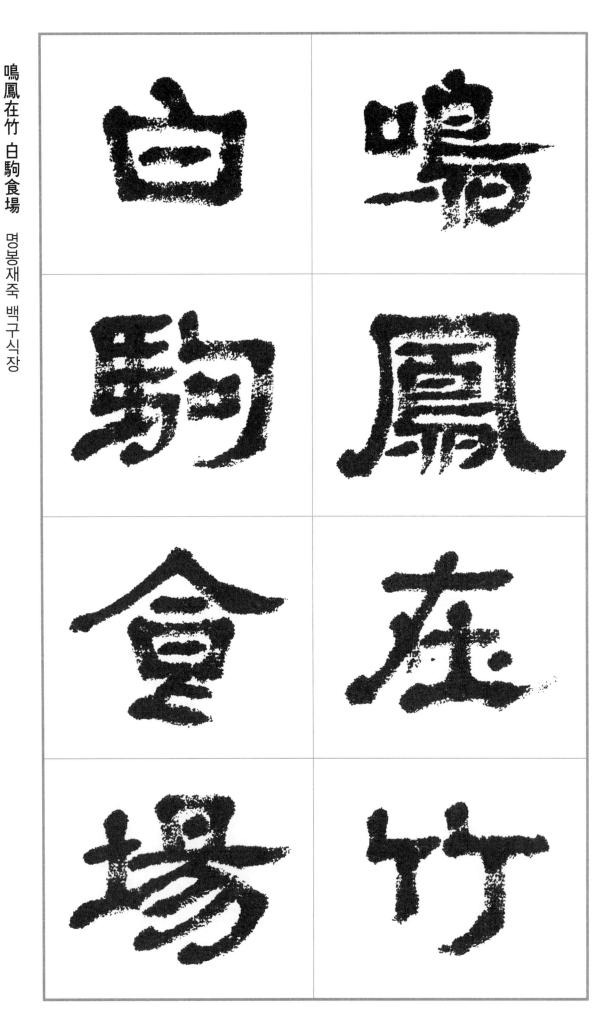

붱황재니 월명 나무에 깃빨어 있고'흰 망아지니 마당에서 풀을 쁘니다.

南昌 鞠重德 17

化될화 被 입을 피 草置之、木叶尸목、賴即引見到、 及미칠급、萬의만만、 方모방

밝인 임금의 덕화가 풀이나 나무까지 미치고, 그 힘입에 오 누리에 미친다. 化被草木 賴及萬方 화피초목 뇌급만방

盖 덮을 개、 身呂신、髮터럭발、 兀 넉산 大큰대 五叶섯오、常 떳떳할 상

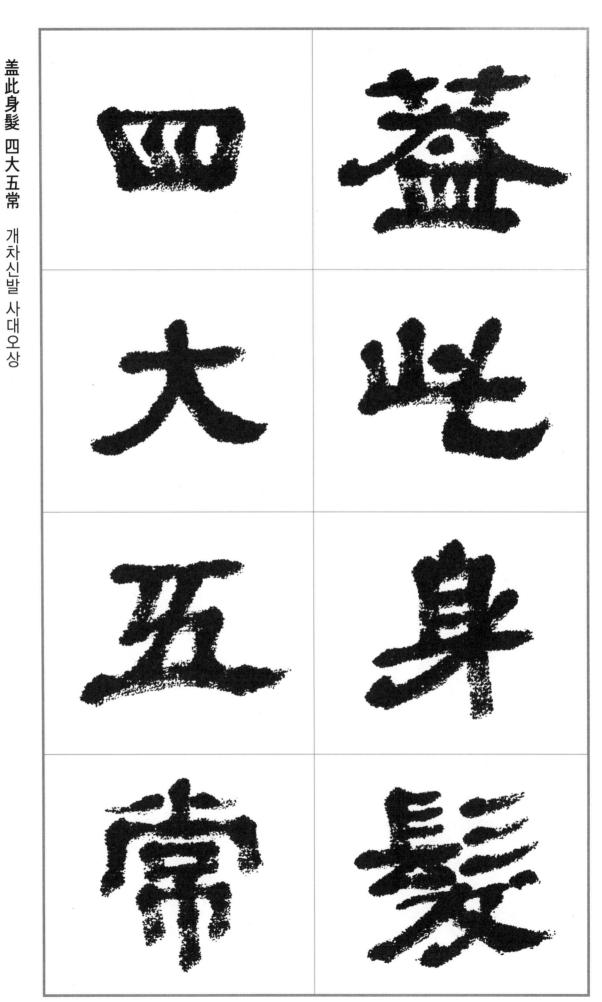

대개 사람이 몸과 터럭은 사대와 오상이로 이루어졌다.

南昌 鞠重德 19

恭공소공、 惟오직유、 養刀를唸、 造 어찌 기 傷 상할 상

부모가 길러주신 은혜를 공손히 생각한다면, 어찌 함부로 이 몸을 더럽히거나 상하게 할까.

恭惟鞠養 豈敢毀傷 1905年的 기감훼砂

20 千字文

女계집녀、 慕 사모할 모、貞 곤을 정、潔 청결할 결、 男사내남、效본毕을 효、才재주재、 良어질량

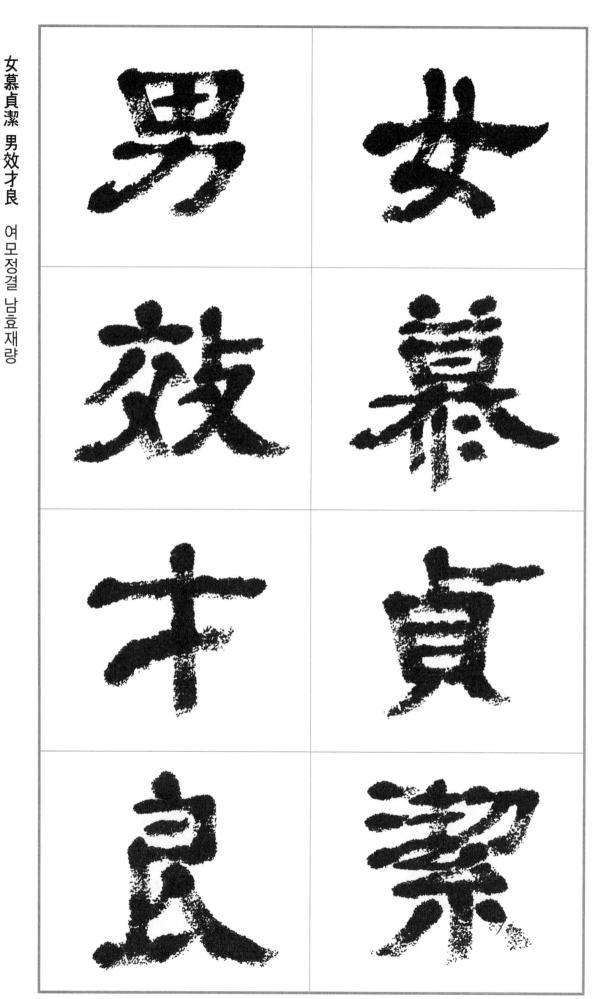

여자는 정결(貞潔)한 것을 사모하고, 남자는 재주 있고 어진 것을 본받아야 한다.

南昌 鞠重德 21

知過必改 得能莫忘 지과필개 导능막时

자기의 허물을 알면 반드시 고치고, 능히 실행할 것을 먼었거니 잊지 말아야 한다.

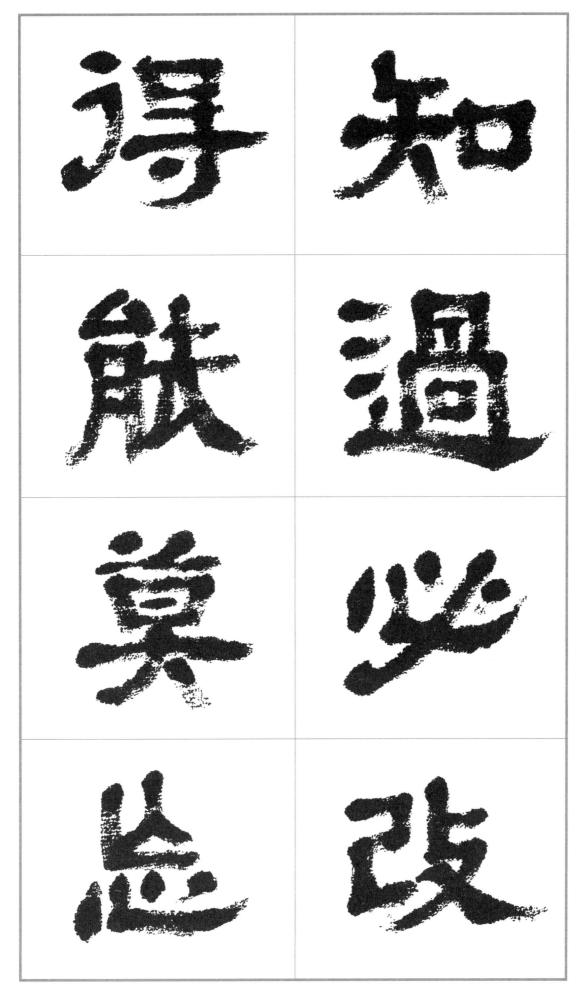

罔말吹談말씀당、 彼对 피 短짧을 단、靡아닐미、 恃 믿을 시、己몸기、 長 길 장

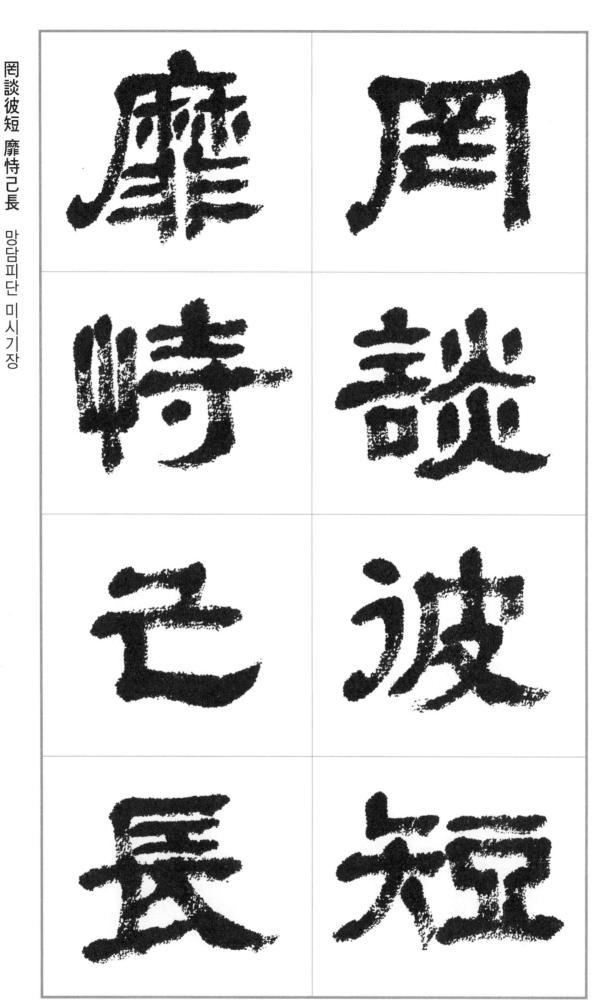

남의 단점에 말하지 말며, 나의 정점에 믿지 말라. 罔談彼短 靡恃己長 "망담피단"미시기장

信믿을신、 使かゆみか 可器의가、覆덮의복、器ユ릇기、 欲 하고자할 욕、 難 어지러울 난、 量 헤아릴 량

믿음 가는 일인 거듭해야 하고, 그릇됨인 헤아리기 어렵도록 키워야 한다.

信使可覆 器欲難量

신사가복 기욕난량

24 千字文

墨 머 목 悲合
当川、 絲 실 사 染 물들일 염、 讚 기릴 찬、 羔 염소 고 羊 양 양

묵자(墨子)니 실이 물뜰여지나 것을 슬퍼했고, 시경(詩經)에서는 고양편(羔羊編)을 찬미했다.

墨悲絲染 詩讚羔羊

묵비사염 시찬고양

南昌 鞠重德 25

景増る、 行 다닐 행 維 얽을 유 賢 어질 현、 克の召子、念생각할信、 作
지
을
작
、 聖 성인 성

행동에 빛나게 하닌 사람이 어진 사람이요' 힘써 마음에 생각하면 성인이 된다.

景行維賢 克念作聖 つがのよず コトラマトなの

26 千字文

德큰덕、 建 세울 건、 名이름 명、 <u>\f</u> 설 립 形 형상 형、 端끝난、 表程亚、 正 바를 정

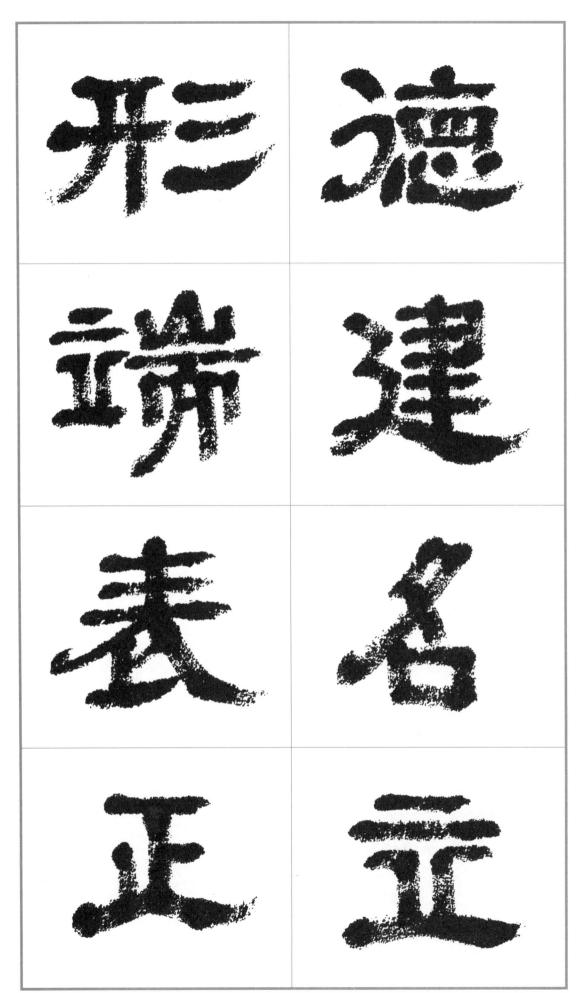

덕이 서면 명예가 서고, 형모(形貌)가 단정하면 의표(儀表)도 바르게 된다.

德建名立 形端表正

더건명립 형단표정

空谷傳聲 虛堂習聽 공과전성 허당습청

사람의 말이 아무리 빈집에서라도 신神이 막히 들을 수가 있다.

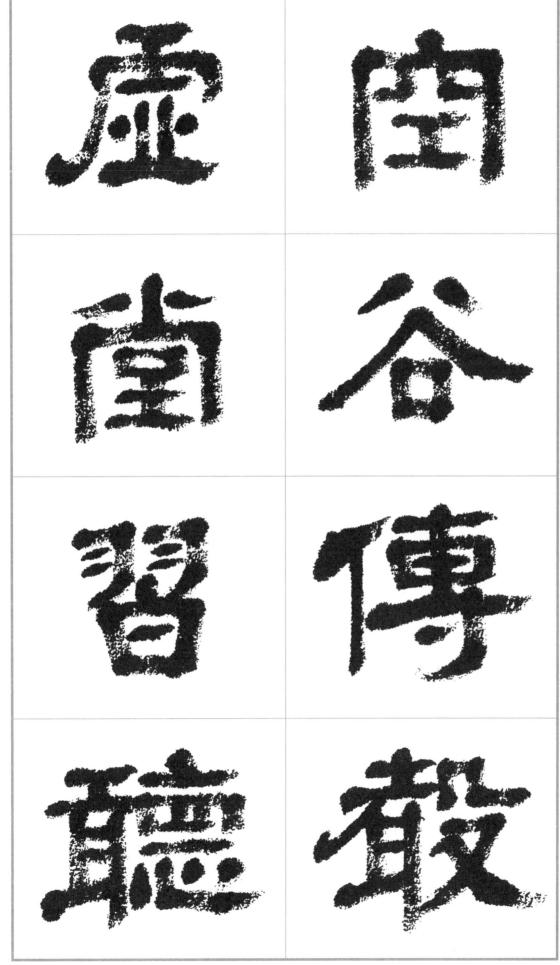

空 当 み、 谷골곡、 傳 전할 전、 聲

立

引

な

、 虚 빌허 堂 집 당、 習り宣台、 聽 ニューショ 対っ

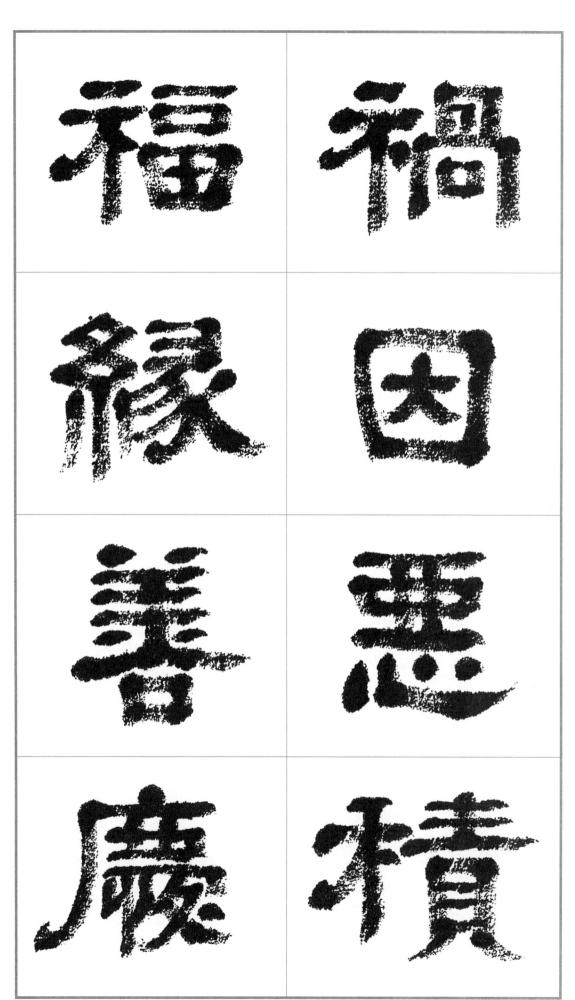

악한 데에 하儿 데서 재앙이 쌓이고, 착하고 경사스러운 데로 인해서 복인 생긴다.

禍因惡積 福緣善慶

화인악적 복연선경

南昌 鞠重德 29

璧 구슬 벽、 寶보배보、 寸마디촌、陰그늘음、 是 이 시 競 다툴 경

한 자 되는 큰 구슬이 보배가 아니다. 한 치의 짧은 시간이라도 다투어야 한다.

척벽비보 촌음시경

30 千字文

資재물자、 父叶川 부、 事 일사 君임금군、 日 가로 왈 嚴 엄할 엄, 與더불여 敬 공경 경

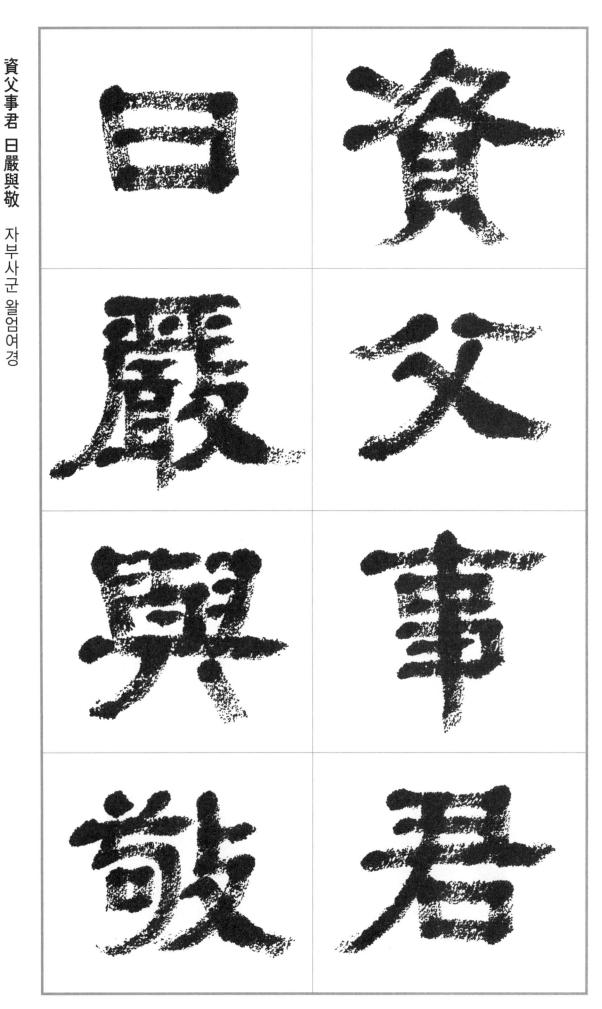

아비 섬기는 마음이로 임금을 섬겨야 하니

그것은 존경하고 공손히 하는 것뿐이다.

南昌 鞠重德 31

孝 · 효 도 豆、 當叶땅ら、 竭 다할 갈 忠きなき、 則

平

즉

、 盡다할진 命목숨명

효모기 마땅히 있기 힘을 다해야 하고, 충성이 곧 목숨을 다해야 한다.

孝當竭力 忠則盡命

효다아갈려 충동다지.명

32 千字文

臨 임할림、 深 깊을 심 履밟을리、 薄岛宣旷、 夙이를숙、 興일어날층、 溫더울오、淸서말할정

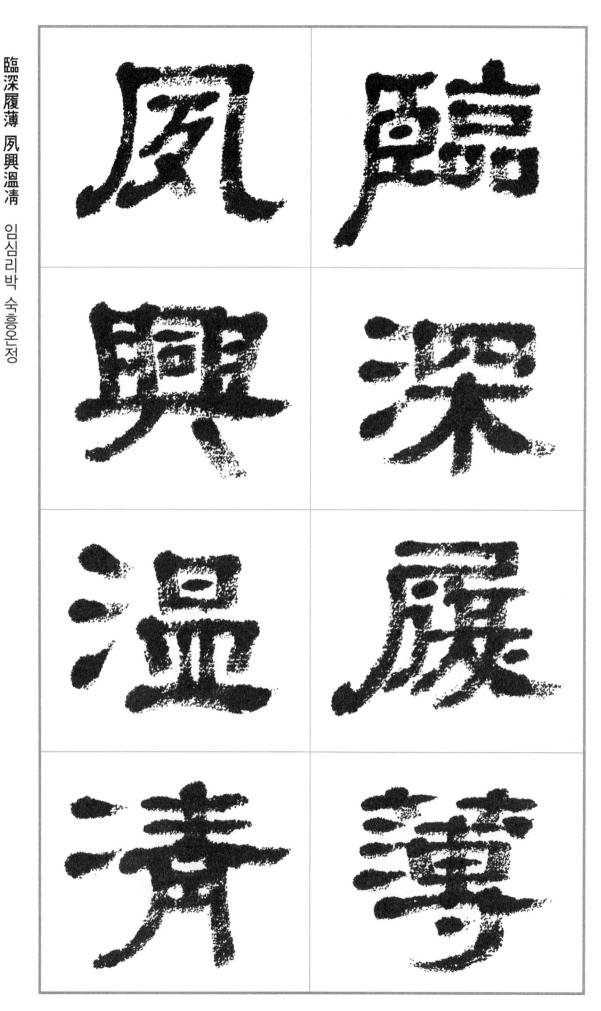

깊이 물가에 다다린 뜻 살절에 위를 건듯이 하고, 일찍 일어나 부모의 따뜻한가 서늘한가를 보살핀다.

南昌 鞠重德 33

似같을사 蘭 난초 란、 斯이사 馨향기형、如같을 여、松소나무송、之갈지、 盛 성할 성

난초같이 향기롭고, 소나무처럼 무성하다.

似蘭斯馨 如松之盛

사란사형 여송지성

Ш 내천 流ら言品、不ら当皆、 息쉴식 淵못연 澄 맑을 징(取취할취、 映비칠영

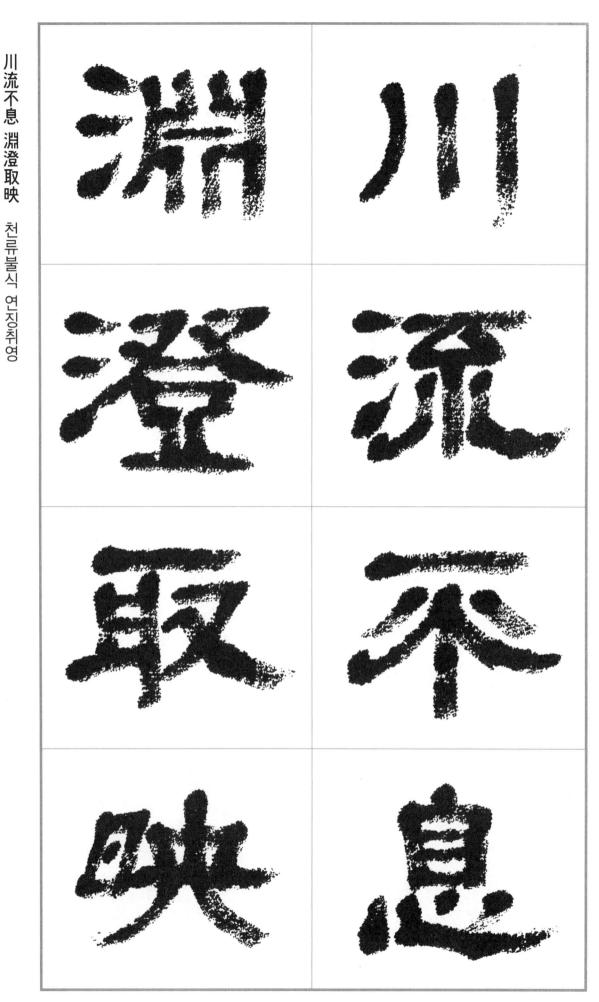

냇물이 흘러 쉬지 않고, 연못물이 맑아서 온갖 것을 비친다.

南昌 鞠重德 35

容얼굴용、止그칠지、若같을약、思생각사、言말씀언、辭말씀사、安편안안、定정할정

절굴과 거동이 생각하듯 하고, 메이 안정되게 해야 한다.

容止若思 言辭安定 のスペイ ひんかな

36 千字文

篤도타울독、 初처음초、誠정성성、美아름다울미、 慎삼갈신、終마칠종、 宜마땅의 令하여금령

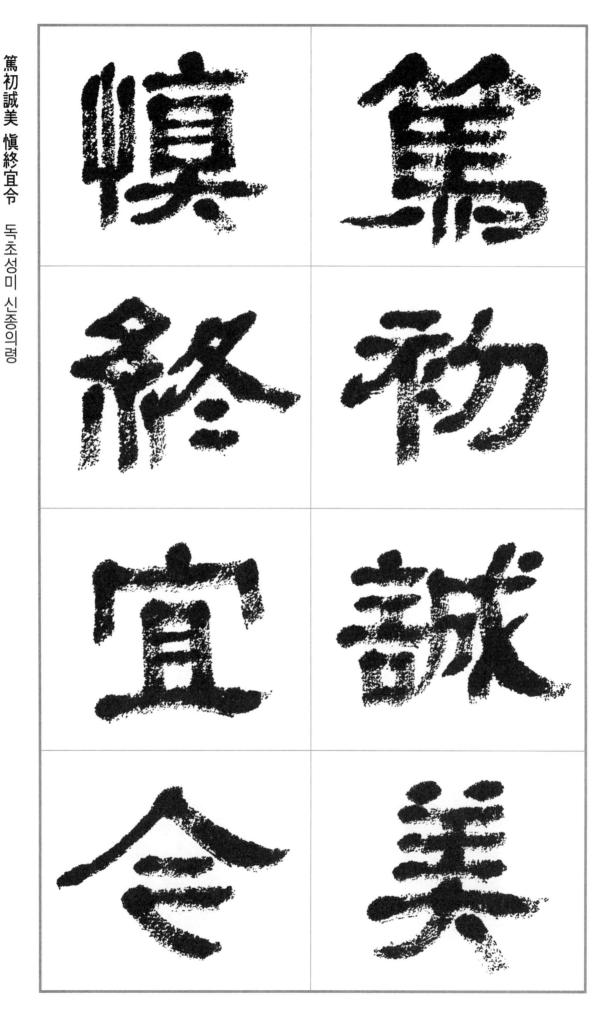

처음에 독실하게 하는 것이 참으로 아름답고, 끝맺음에 조심하는 것이 마땅하다.

南昌 鞠重德 37

祭めずる、 業업업 所바 소、 基터 기 籍立

本

、 甚심할심、

영달과 사업에는 반드시 기인하는 바가 있게 마련이며

그래야 명성이 끝이 없을 것이다.

榮業所基籍甚無竟 8051147 전411770

38 千字文

學배울학 優넉당할수、 登 오를 등 仕
申
会
小
、 攝 잡을 섭 職 벼슬 직 從委을
종、政
정
사
정

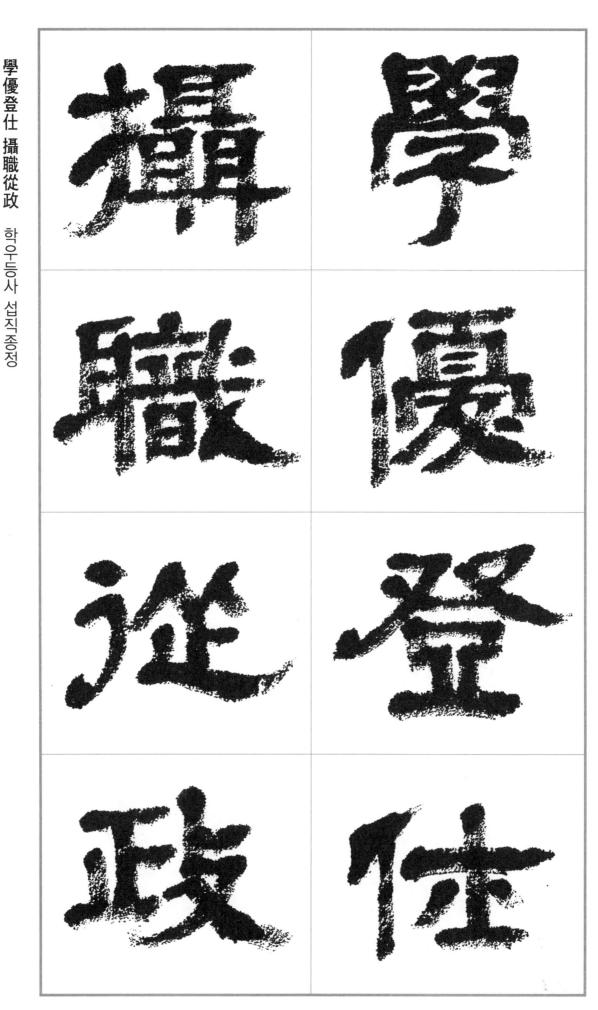

배움이 넉넉하면 벼슬에 오르고, 직무를 맡아 정치에 종사할 수 있다.

南昌 鞠重德 39

存있을존、以써이、 棠 아가위 당、 而 말이을 이 益 더할 익 詠 0点0点 80

소굓(召公)이 감당나무 아래 머물고, 떠난 FP 감당시로 더와 칭송하면 읦儿다.

樂 등류 악、殊 다를 수、貴 귀할 귀、 賤 천할 천、 禮 예도 례 別다를별、尊높을존、卑낮을비

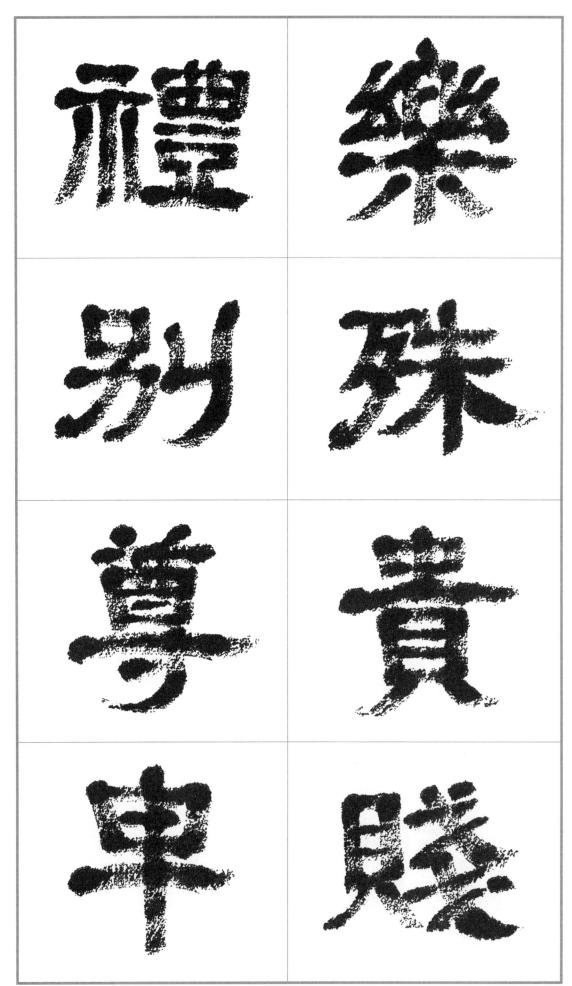

팡마니 구천이 따라 다리고, 영의도 높차에의 따라 다리다.

樂殊貴賤 禮別尊卑

악수귀천 예별존비

南昌 鞠重德 41

上윗상、 和 화 할 화 睦 화목할 목、夫 지아비 부、 唱부를창、婦아내부、 隨 따를 수

윗사람이 외화하면 아랫사람도 화목하고, 지아비儿 이끌고 지어미儿 따른다.

上和下睦 夫唱婦隨

상화하목 부창부수

42 千字文

外 바깥 외、受 받을 수、傅 스승 부、訓 가르칠 훈、入 들 입、 奉 받들 봉、 母어머니 모 儀 거동 의

밖에 나가서는 스승의 가르침을 받고, 안에 들어와서는 어머니의 거동을 받는다.

外受傅訓 入奉母儀

외수부빤 弧뿅모이

南昌 鞠重德 43

諸 모두제 姑 고모 고 伯맏백 叔아저씨 숙 猶 오히려 유 子아들자 兒 아 이 아

모든 고모와 아버지의 형제들이, 조카를 자기 아이처럼 생각하고,

제고백숙 유자비아

諸姑伯叔 猶子比兒

44 千字文

孔구멍공、懷품을회、 兄 맏 형(弟아우제、 氣刀운刀、 連 연할 련、 枝 가지 지

가장 가깝게 사랑하여 잊지 못하는 것은 형제간이니, 동기간은 한 나무에서 이어진 가지와 같기 때문이다.

孔懷兄弟 同氣連枝

공회형제 동기련지

南昌 鞠重德 45

交
사
坦
교、 規
甘
규

交友投分 切磨箴規 一回外界 对时对分

벗을 사귐에는 분수를 지켜 의기를 투합해야 하며 학문과 덕행을 갈고 닦아 서로 경계하고 바르게 인도해야 한다.

仁 어질 인 慈사랑할자、隱숨을은、惻슬플측、造지을조、次버금차、 弗
아
닐
蚩 離 떠날리

어질고 사랑하며 추인히 여기는 마음이 잠시라도 마음속에서 떠나서는 안 된다.

南昌 鞠重德 47

節 마디 절 義祭の回り、 廉청렴할렴、 退물러날퇴 願 엎어질 전、 川 虧の지러절許

節義廉退 顚沛匪虧 一 절의렴퇴 전패비命

절의와 청렴과 물러감인 어려운 가운데에서도 이지러져서는 안 된다.

性
성
苦
성
、 靜 고 요 정 逸 편안할 일、 心마음심、 動움직일동、 神귀신신 疲 피로할 피

성품이 고요하면 마음이 편안하고, 마음이 희빨리면 정신이 피로해진다.

性靜情逸 心動神疲

성정정일 심동신피

南昌 鞠重德 49

守지킬수、眞참진、 滿 가득할 만、逐 奚을 축、物만물 물、 移 옮길 이

참됨을 지키면 뜻이 가득해지고, 물욕을 좇으면 생각도 이리저리 옮겨진다. 守真志滿 逐物意移 수진지만 축물의이

堅군을견、持가질지、 雅 바를 아 操弘宣조、好季宣玄、爵用宣작、 自스스로자、 縻 얽어맬 미

堅持雅操 好爵自縻

올바른 지조를 굳게 가지면, 높은 지위는 스스로 그에게 얽히어 이른다.

견지아조 호작자미

南昌 鞠重德 51

都도읍도、邑고을읍、 華 빛날 화、 夏여름か、 東を頃を、西서頃서、二年の、 京 서울 경

화하(華夏)의 도압에 느 동경(洛陽)과 서경(長安)이 있다.

都邑華夏 東西二京 いいかい ちんいろ

52 千字文

背邙面洛 浮渭據涇

배망면락 부위거경

南昌 鞠重德 53

宮るる。 殿 전각 전、 盤소반반、 鬱っというかっと、 樓다락루、 觀暑관、 驚き背る

宮殿盤鬱 樓觀飛驚 ろわり テルリカ

'丙(宮)과 전(殿)이 빽빽하게 들어찼고、 누(樓)와 관(觀)이 새가 하늘을 나는 듯 솟아 놀랍다.

54 千字文

봅 그림도、 寫쓸사 禽州己、 獸짐승수、 畵二引 화 彩채색 채 仙 신선 선、 靈 신령 령

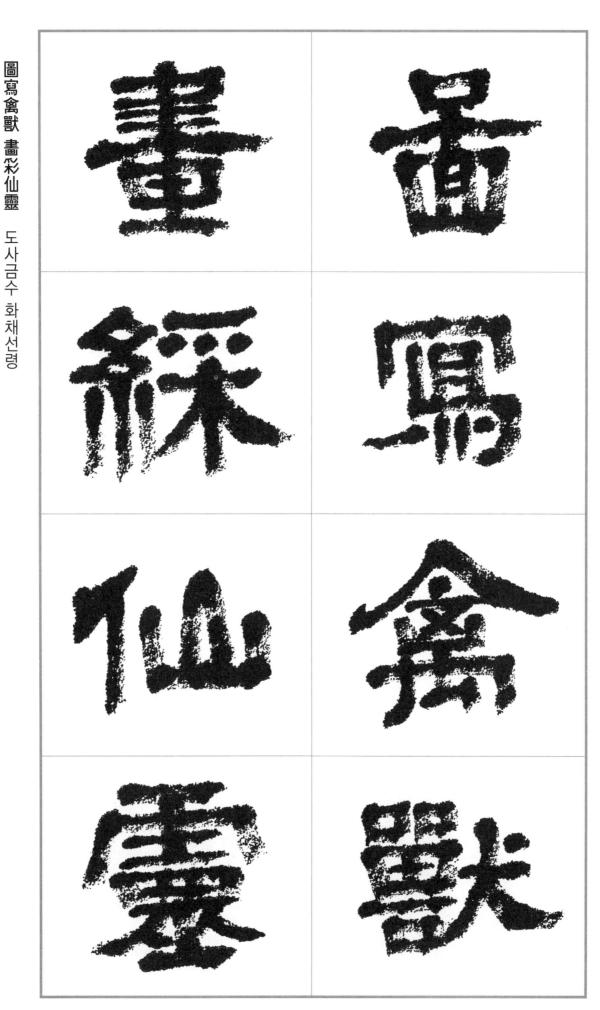

내와 짐성에 그린 그림이 있고, 신선들이 모습도 채색하여 그렸다.

圖寫禽獸

南昌 鞠重德 55

丙 남녘 병、 舍집사 **傍** 곁 방、 啓열계、 甲갑옷갑、帳장막장、 對대할대 楹 기둥 영

신하들이 쉬니 병사이 만인 정전(正殿) 곁에 열려 있고, 화려한 화장이 크 기둥에 둘려 있다.

丙舍傍啓 甲帳對楹

병사방계 갑장대명

肆베풀사 筵み引 연 設 베풀 설 席み引석、 鼓
복
고
、 瑟川파 슬 吹불취、笙생황생

자리를 만들고 돗자리를 깔고서, 비파를 뜯고 생황저를 분다.

사연설석 고슬취생

肆筵設席 鼓瑟吹笙

南昌 鞠重德 57

陞오를승、 階성돌계、 納들일납、 陛旨明 弁
고
깔
변、 轉구를전、 疑의심할의、 星 増 성

섬톨을 밟이며 궁전히 들어가니' 관(肢)에 다 구슬삘이 돌고 돌아 떨이 아닌가 의심스럽다.

陞階納陛 弁轉疑星

승계납폐 변전의성

右오르り、通客診客、廣場のみ、 內안내 左왼좌 達통달달、承이을승、 明 밝을 명

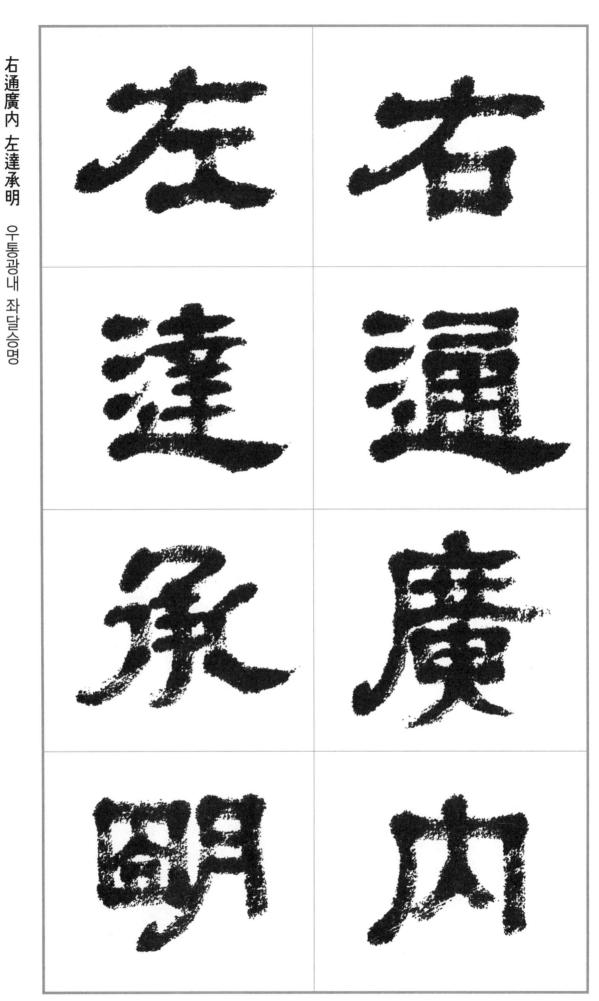

어쁴쮸이머儿 광내전히 통하고, 외쪽이머儿 6명명이 다다릅다.

南昌 鞠重德 59

旣 () [] 기 集 모을 집 墳무덤분、 典법전、 亦 王 역 聚모을취、 群早리己、英圣부리岛

既集墳典 亦聚群英 기집분전 역취군80

이미 삼분(三墳)과 오전(五典) 같이 책들을 모이고, 뛰어난 못 8개들도 모았다.

60 千字文

杜막을두、 藁弘고、 鍾 쇠북 종、 隷 글씨 례 漆옻칠、 壁 벽 벽 經 글 경

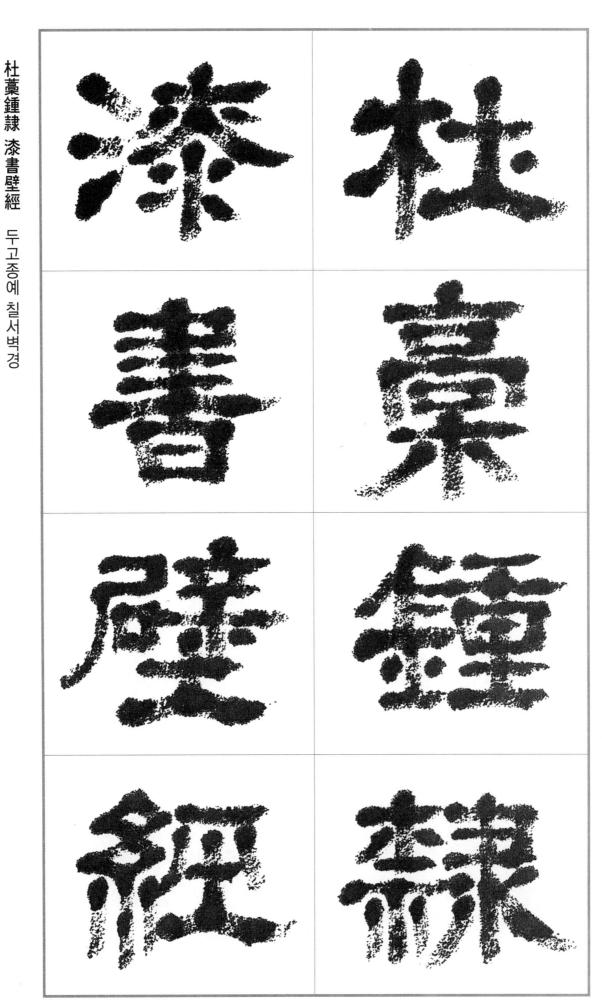

글씨로늬 두조(杜操)이 초서와 종요(鍾繇)이 예서가 있고, 글로늬 과두이 글과 공자의 옛집 벽 속에서 나오 경서가 있다.

南昌 鞠重德 61

府마을부、 羅世引斗、 將
장
수
장
、 相 서로 상 路길로、 俠型質、 槐 회화나무 괴、 卿 벼슬 경

관부허儿 장수와 정60㎜이 펄려 었고, 길이 광경(公卿)이 집뻬에 끼고 었다.

府羅將相 路俠槐卿

부라장상 노협괴경

戸 지 게 호 封 봉할 봉、 八の国野、 縣고을현、家집가、 給줄급、 千일천천、兵군사병

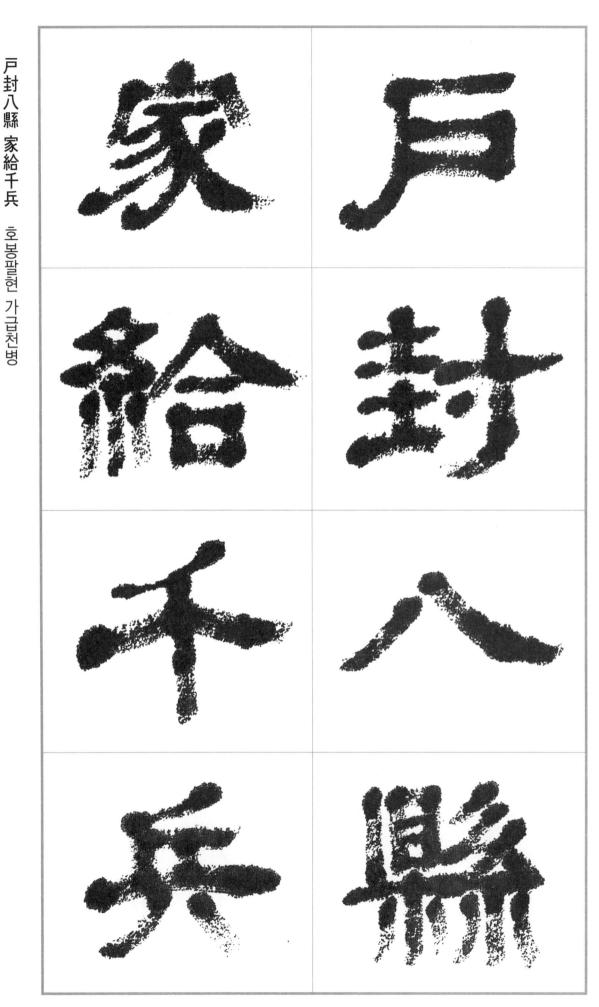

귀척(貴戚)이나 굉신에게 호(尸) 현(縣)의 뵝하고, 그들의 집에는 많이 군사를 주었다.

南昌 鞠重德 63

高生シュ、 冠
ひ
관、 陪모실배、 輦수레련、 驅号子、 振 떨칠 진 櫻

次

四

の

높이 관(冠)을 시고 미대이 수레를 모지니

수레를 몰 때마다 관끈이 흰뜰린다.

高冠陪輦 驅轂振纓

고관배련 구곡진80

世인간 세 祿 녹록、 치 거 駕 멍에할 갓 輕 가벼울경

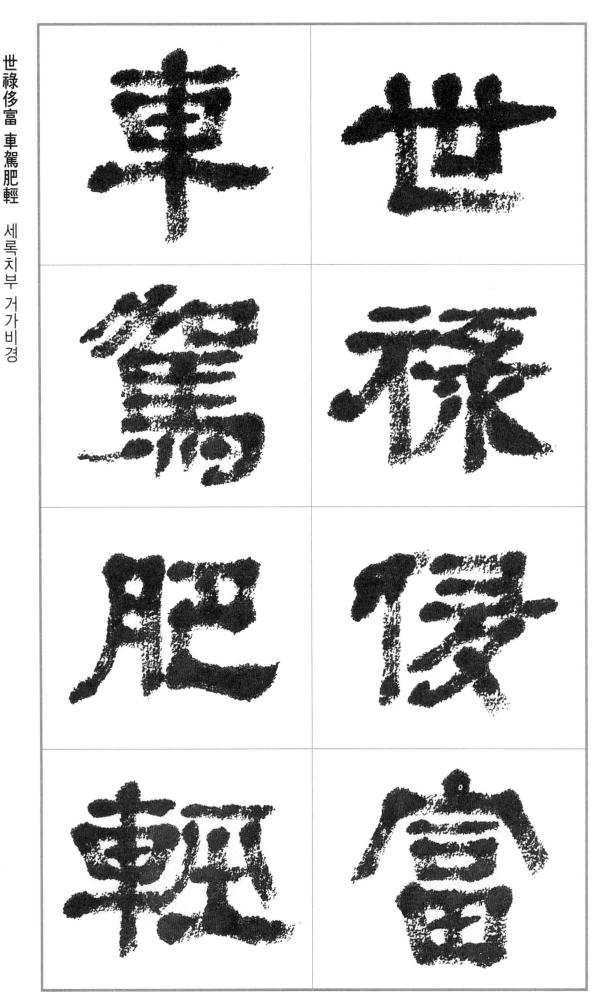

대대로 받이 봉록인 사치하고 풍부하며, 말이 살찌고 수레는 가볍기만 하다.

南昌 鞠重德 65

策 꾀 책 功공공、茂성할무、實열매실、 勒새길륵 碑川석 비 刻새길각、銘새길명

공신의 책록하여 실적을 힘쓰게 하고, 비명(碑銘)에 찬미하는 내용의 새긴다.

策功茂實 勒碑刻銘 科の中心 ーリイの

66 千字文

磻 돌반 溪 시내 계 伊 저 \circ 尹 다스릴 윤、佐 도울 좌、 時 때 시 [] 언덕 아 衡 저울대 형

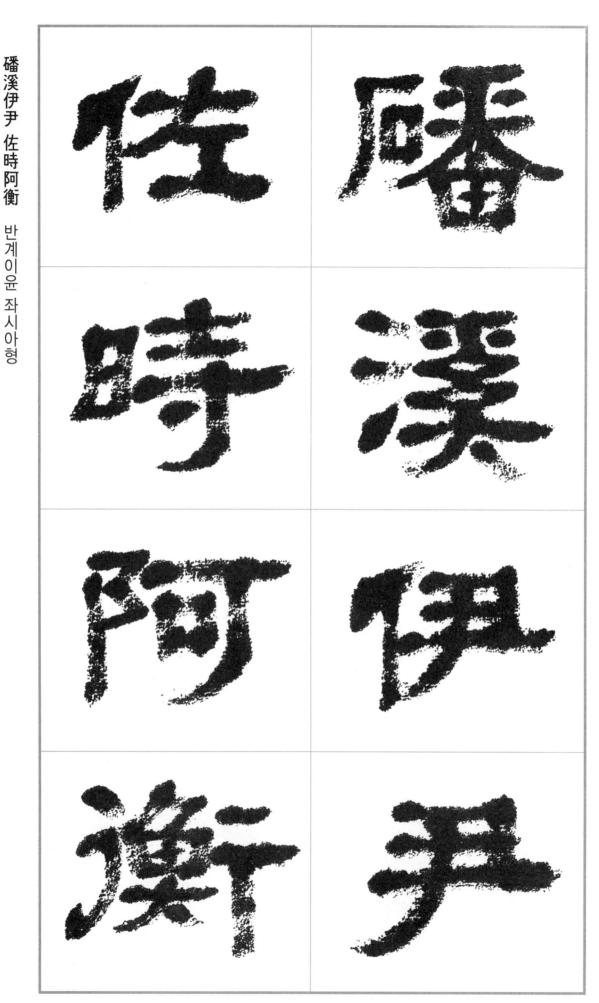

수문왕(周文王)이 반계에서 강태공에 전고 인탕왕(殷陽王)이 신하(莘野)에서 이원에 맞이니,

南昌 鞠重德 67

핀 집을 꾸부(曲阜)에 정해주었이니'다(미)이 아니면 누가 경쟁한 수 있었이라.

奄宅曲阜 微旦孰營

מ택과바 미단48

奄 문득 엄、 笔집택(曲话을곡、阜언덕부、微작을미、 <u>日</u> 아침 단, 孰 누구 숙、營 7080할 80

桓子셀乾、公み問될み、匡바를み、合합할합、 濟 건널 제 弱呼が呼、扶量与早、傾기울어질及

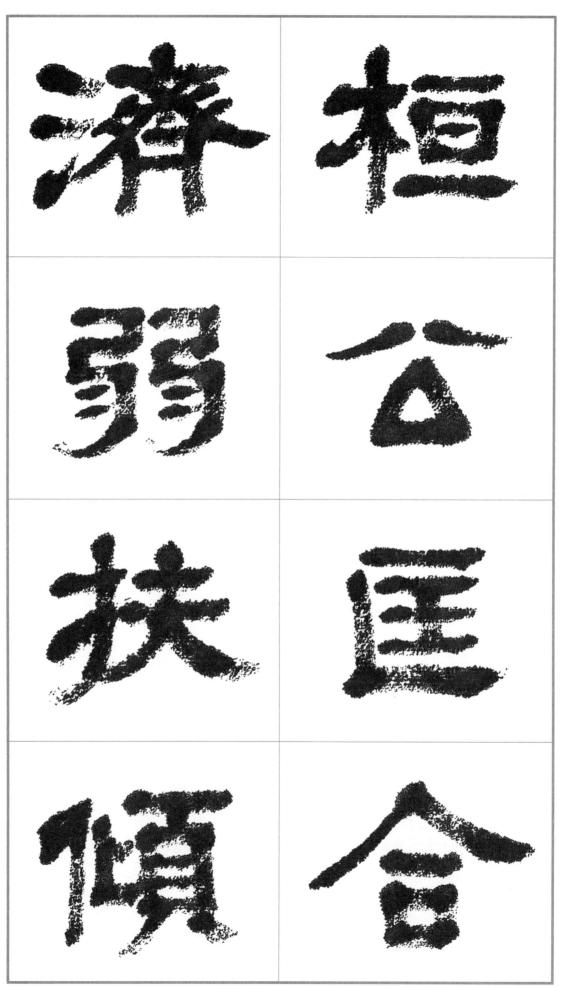

제나라 환공이 천하를 바로잡아 제후를 모이고, 약한 자를 구하고 기우는 나라를 붙들어 일이켰다.

桓公匡合 濟弱扶傾

환공광합 제약부경

南昌 鞠重德 69

綺回漢惠 説感武丁 기회한혜 열감무정

기리계(綺理季) 50이 한나라 혜제(惠帝)의 태자 자리를 회복하고, 부명(傅說)이 무정(武丁)의 꿈에 나타나 그를 감동시켰다.

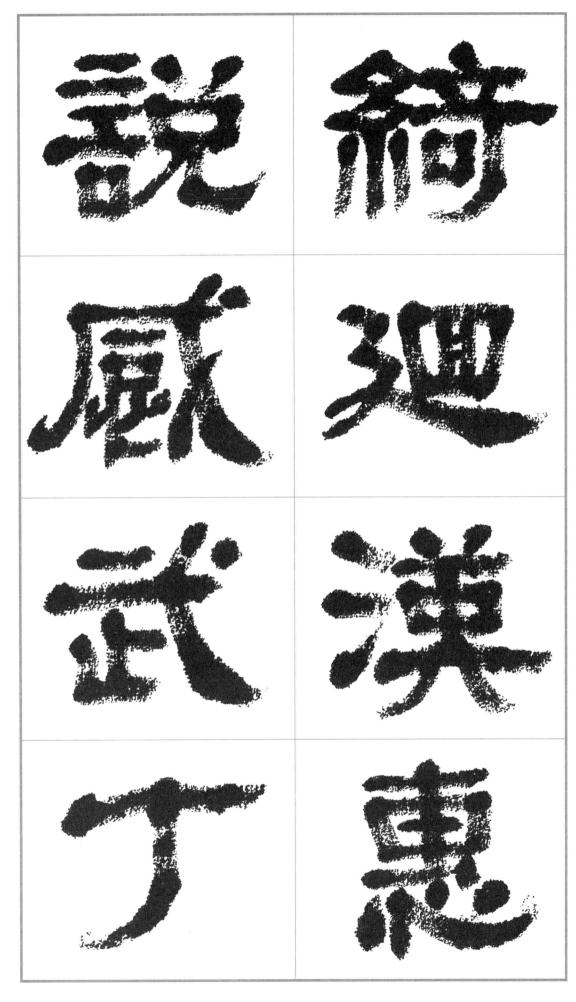

俊준걸준、乂어질예、 勿말景、多많을다、 士선비 산 寔 0 식 寧 편안할 녕

재주와 더을 지닌 이들이 부지런히 힘쓰고, 많은 인재들이 있어 나라는 실로 편안했다.

俊乂密勿 多士寔寧

준예밀물 다사식녕

南昌 鞠重德 71

云日 나라 진 楚나라 호 호 更 번가를 경 霸의뜸패、 趙
나
라 조、 魏나라 위 木 곤한 곤、 横川낄횏

지만되(晉文公)과 초장왕(楚莊王)이 번갈아 패자가 되었고, 조(趙)나라와 위(魏)나라니 연회책(連橫策) 때문에 고라에 꾸었다.

晉楚更霸 趙魏困橫

진초경패 조위고횡

假
빌
引
ン
、 途辺도、 滅 멸할 멸、 虢 나라 괵 踐 밟을 천、 土 흙 토、 會모을회、 盟 맹세 맹

진천대Q(晉獻公)이」 길에 빌려 괵(號)나라를 멸했고、진만RQ(晉文公)이 제후를 천토(踐土)에 모아 맹세하게 했다.

假途滅虢 踐土會盟

가도멸괵 천토회맹

何 어 双 하 選 圣天のヨ スで、 約요약할약、 法법법、 韓 나라 한 弊 해질 폐(煩 번거로울 번、 刑형對형

소하(蕭何)니 줄인 법 세 조하0일 지켰고, 한비(韓非)니 번거로안 형법이로 폐해를 가져왔다.

何遵約法 韓弊煩刑

하잔약됍 한폐되쪙

74 千字文

起 일어날 기 翦
자
를
전
、 頗み另ず、 牧칠목 用쓸용、軍군사군、最가장최、 精 정할 정

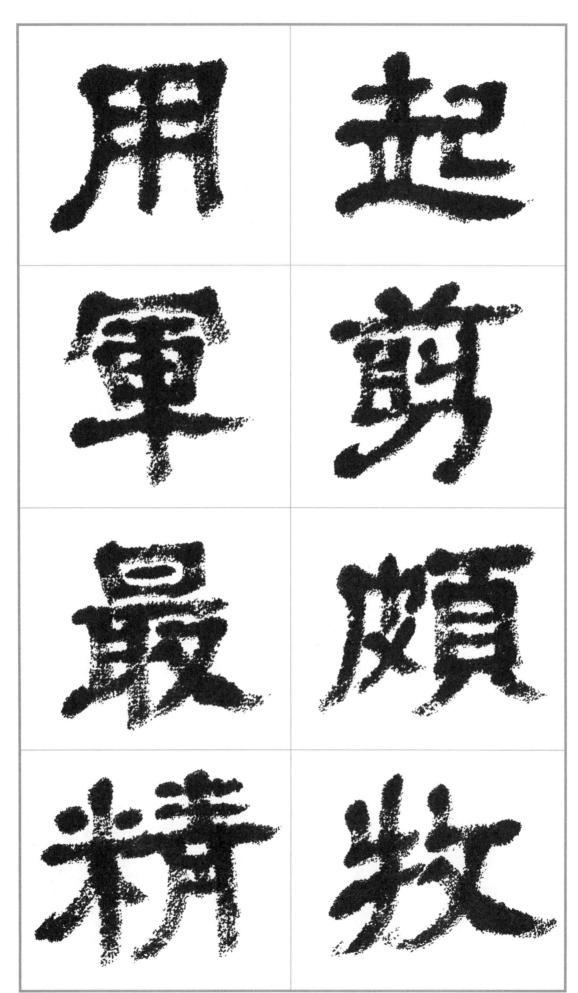

진(秦)나라의 백기(白起)와 왕전(王翦)、조나라의 염파(廉頗)와 이목(李牧)이 군사 부리기를 가장 정밀하게 했다.

起翦頗牧 用軍最精

기전파목 용군최정

宣威沙漠 馳譽丹靑 선위사막 치예단청

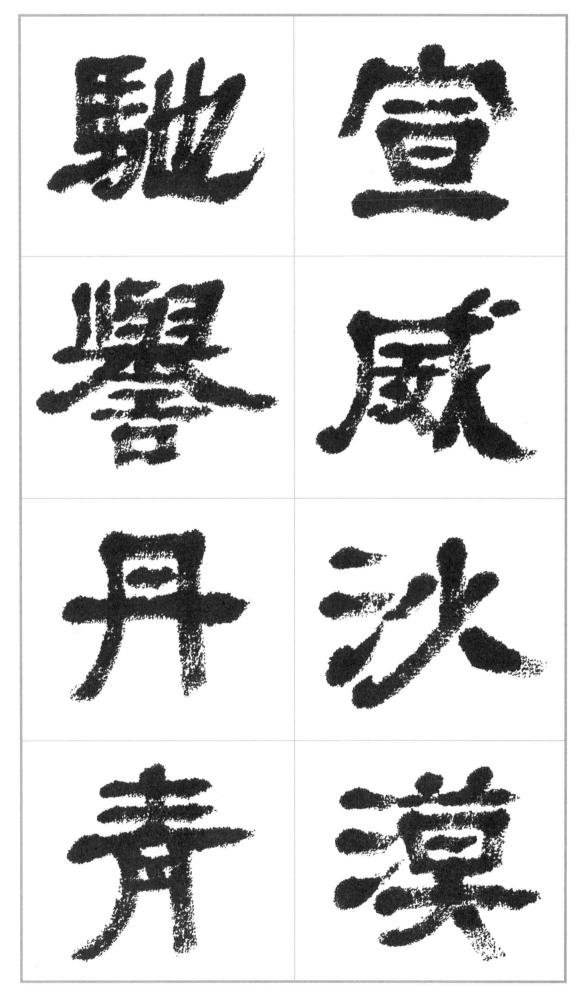

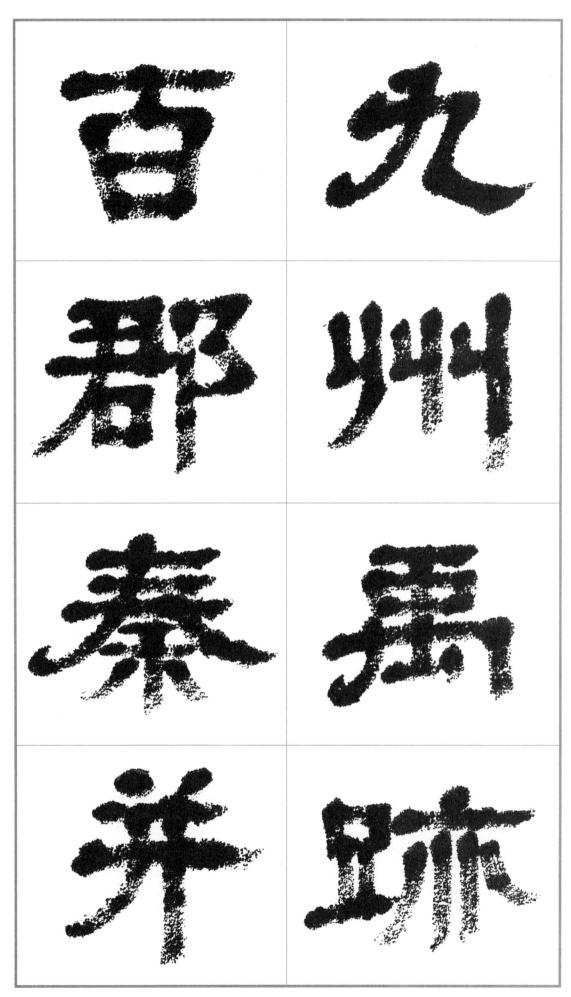

구주(九州)니 아미コ의 관적의 자취요、모든 고일이 진나라 시황이 아우른 것이다.

九州禹迹 百郡秦并

구주우적 백군진병

南昌 鞠重德 77

嶽큰산악、 宗叶异香、泰클明、 岱대산대、 禪 터 다음 선、主 임금 주、 云 이를 운、 亭 정자 정

어하(五嶽) 중에니 하산(恒山)과 태산(泰山)이 이뜸이고, 봉선(封禪) 제사니 아아산(고도山)과 정정산(亭亭山)에서 주로 하였다.

雁 기러기 안 門문문、紫景을자、塞변방새、 鷄 닭계 田世전、赤景을적、城재성

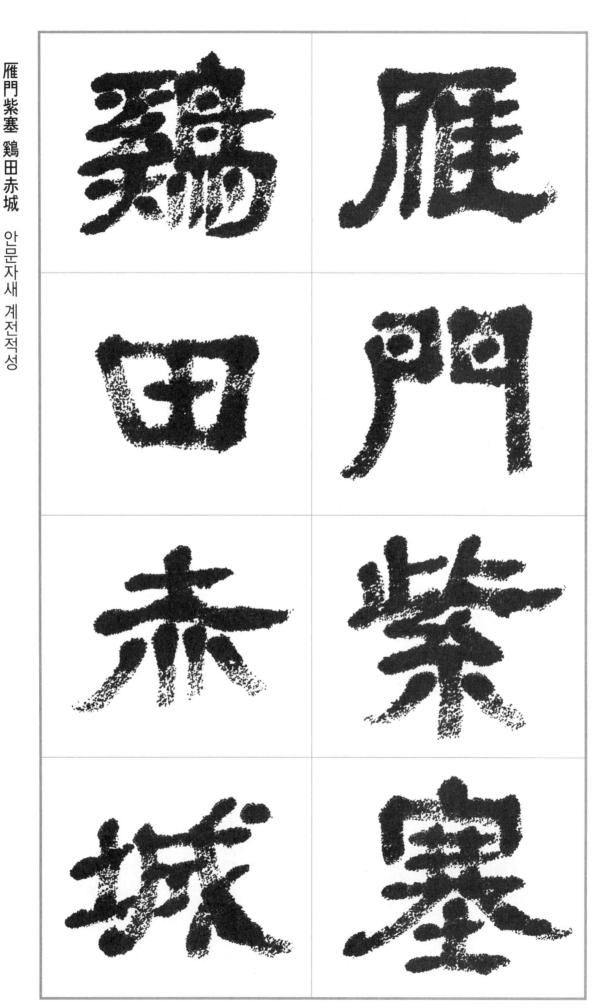

안문과 자새 계전과 적성

고지와 갈석、거야와 동정이

昆池碣石 鉅野洞庭

곤지갈석 거야동정

80 千字文

曠 빌광 遠 멀 원、 綿合면、 巖바위암、 岫 멧부리 수、杳 아득할 묘、 冥 어두울 명

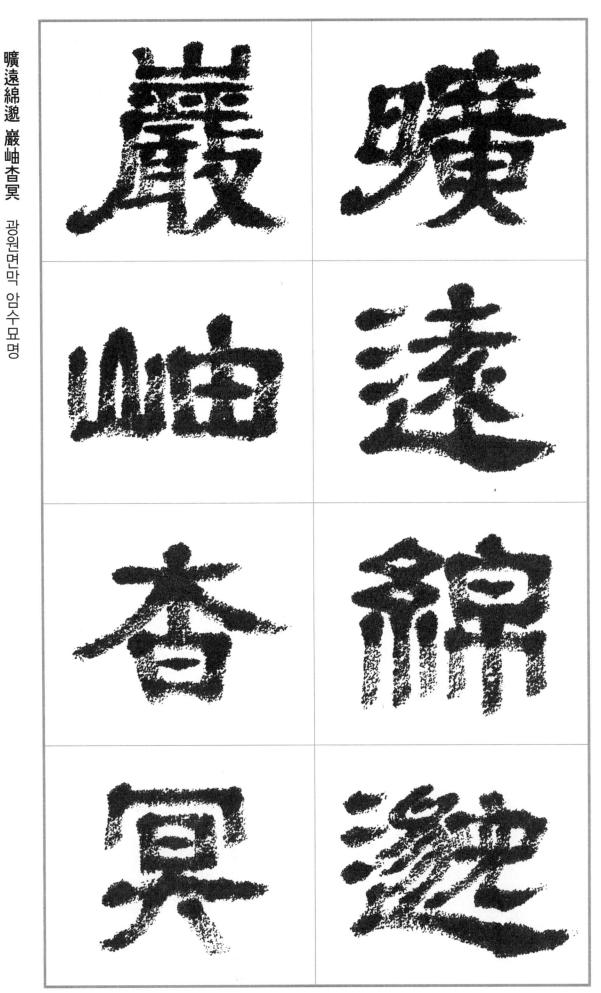

曠遠綿邈

南昌 鞠重德 81

治다스릴치、本근본본、於어조사어、農농사농、務힘쓸무、茲이자、稼심을가、穡거둘색

다스림인 농업을 그보이로 삼아, 심고 거두기를 힘쓰게 하였다.

82 千字文

俶川豆소숙、 載 실을 재 南
남
旨
남、 畝이랑 묘 我 나 아 藝심을 예 黍기장서、 稷 피직

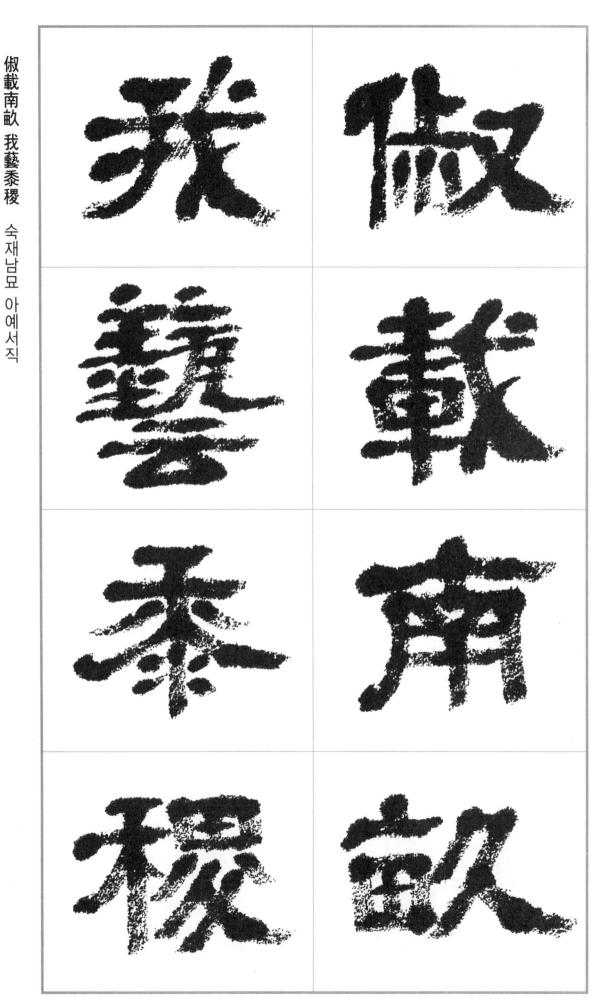

봄이 되면 남쪽 이랑에서 일을 시작하니, 우리는 기장과 피를 심이리라.

南昌 鞠重德 83

税熟貢新 勸賞黜陟 세숙공신 권상출천

이이 자자이로 첫대에 내고 새 자자이로 종묘에 제사하니 권면하고 상을 주되 무늬한 사람이 내치고 유녀한 사람이 비용한다.

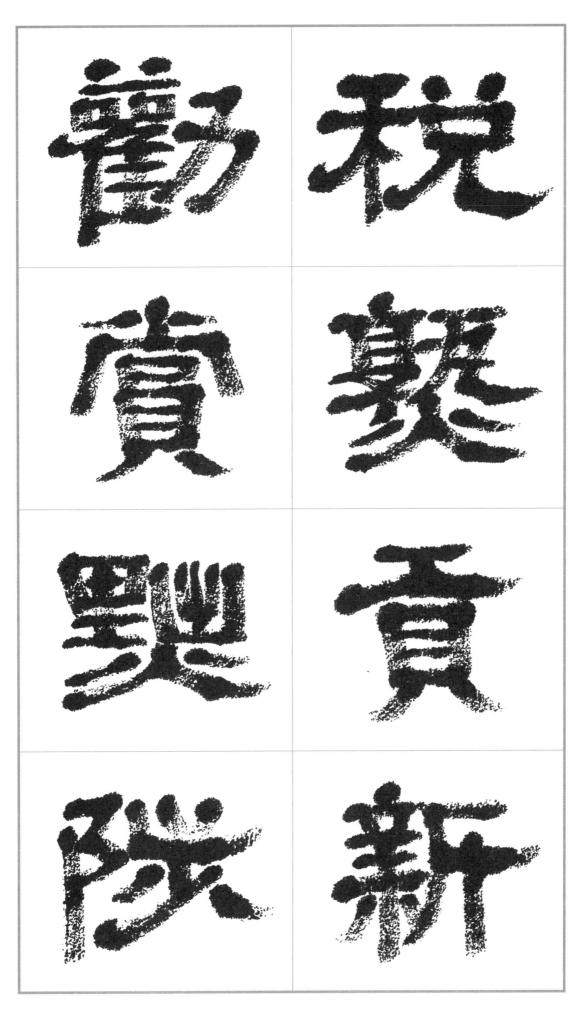

孟 맏 맹(軻수레가 敦도타울돈、素바탕소、 史역사사 魚 물고기 어 秉잡을병、直관을직

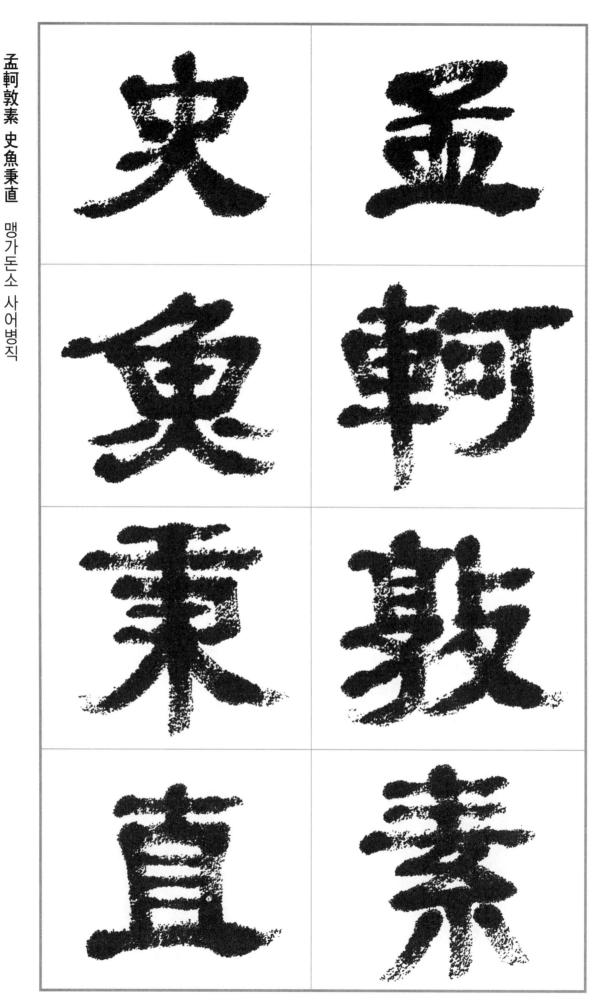

맹자(孟子) 느 행동이 도탑고 소박했으며, 사어(史魚) 느 직간(直諫)을 잘 하였다.

南昌 鞠重德 85

庶 거의 서 幾거의기 中 가운데 중、庸 떳떳할 용、勞 수고로울 로、謙 겸손할 겸、

중요에 가까우려면, 그로하고 겸손하고 삼가고 신착해야 한다.

서기중용 노겸근칙

庶幾中庸 勞謙謹勅

聆 들을 령ぐ 音 소리 음、 察 살필 찰、 理다스릴리、 鑑거울감、 貌 모양 모、 辨 是世할 변、 色빛색

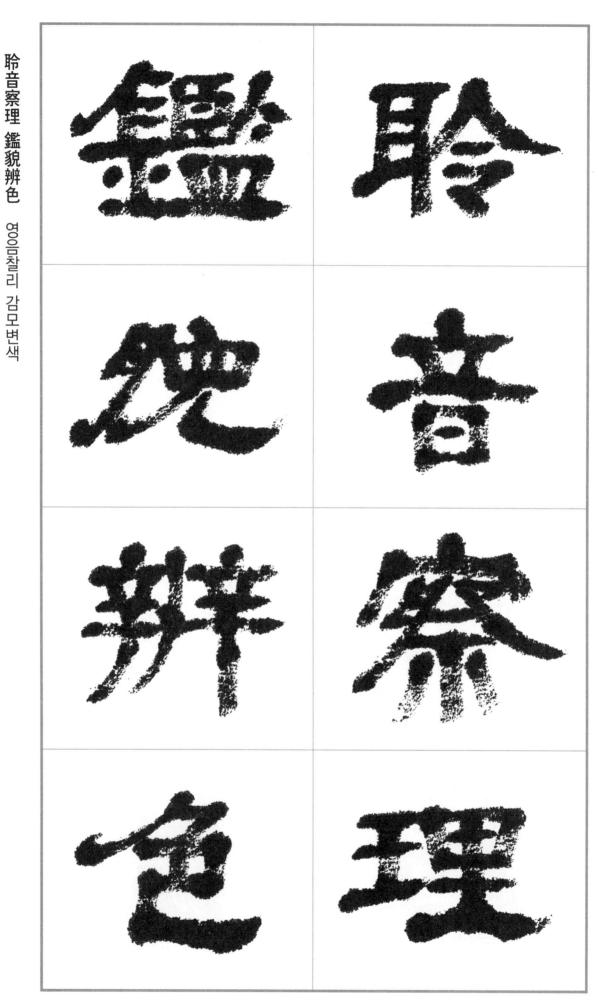

소리를 들어 이치를 살피며, 모습을 거울삼아 낯빛을 분별하다.

南昌 鞠重德 87

胎줄이 厥ユ型、 嘉아름다울가、 猷四分、 勉힘쓸면、 其ユ기、 祗みるス、 植심을식

貽厥嘉猷 勉其祗植 の궐かの 면기지식

훌륭한 계획을 후손에게 남기고, 공경히 선조들의 계획을 심기에 힘써라.

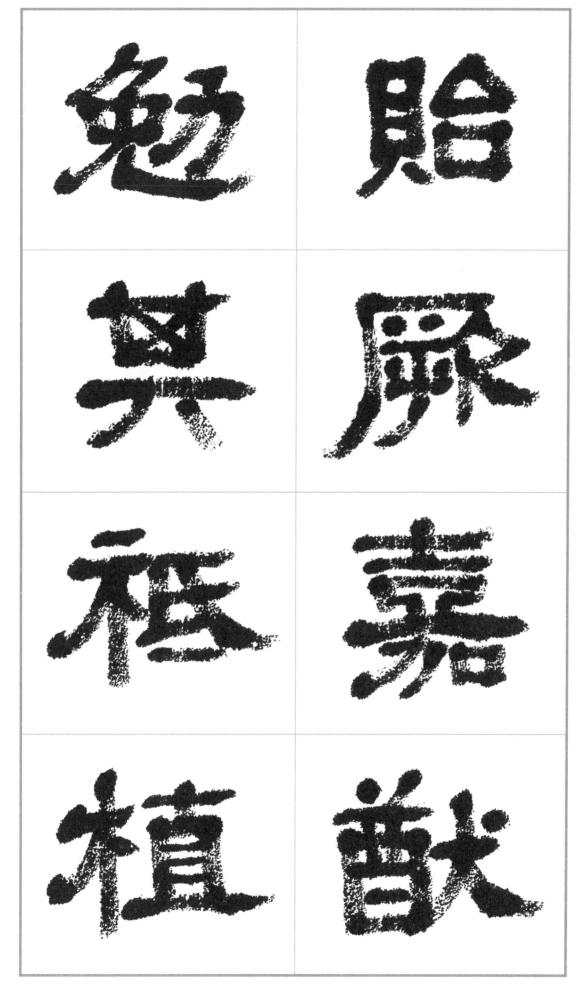

省 살필 성 躬呂
る、 譏나무랄기、 誠
경
계
할
계
、 寵 고일총、 極 다할 극

자기 몸을 살피고 남의 비방을 경계하며, 인총이 날로 더하면 항거심(抗拒心)이 구에 대학에 알라.

省躬譏誡

寵增抗極

성궁기계 총등하다

殆 위태할 태、 辱욕될욕、 近가까울己、恥부끄러울치、林수풀림、 皐언덕 고 幸 갈 행 (卽곧즉

위태로움과 욕됨이 부끄러움에 가까우니' 숲이 있는 물가로 가서 한거(閑居) 하는 것이 좋다.

殆辱近恥 林阜幸即 明年711 司 의고행사

90 千字文

兩

デ

き

、 疏성글소、 見볼 견 機 트 기 解 풀 해 組 끈조、 誰トユーケ、 逼 핍박할 핍

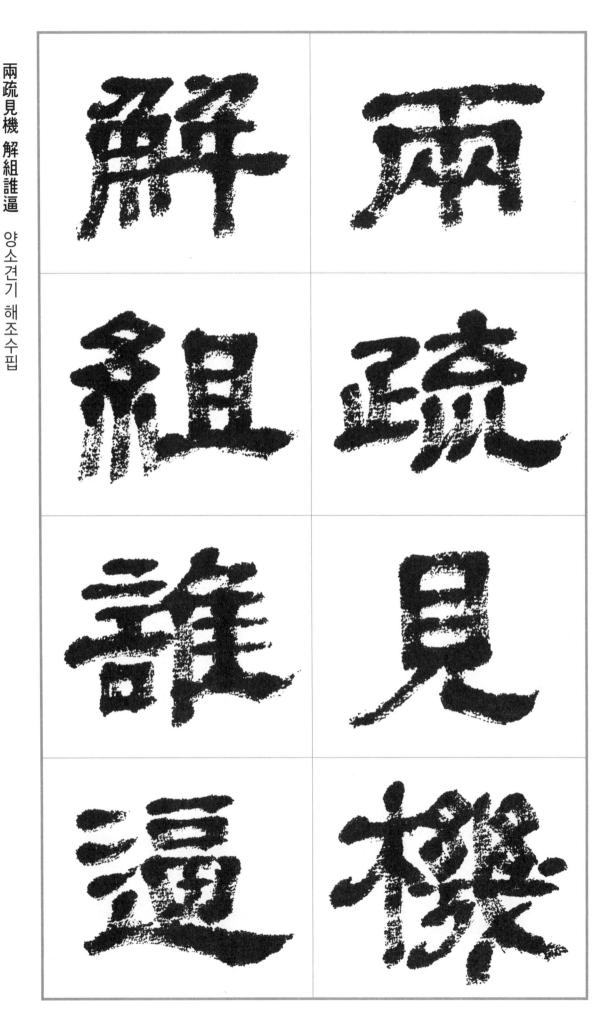

한대(漢代)의 소광(疏廣)과 소수(疏受)는 기회를 보아 이끄를 풀어놓고 가버렸으니, 누가 그 행동0일 막을 수 있이리오.

索찾을색、 関한가할한、處子对、 沈잠길침、 默 삼삼 号、寂 고요할적 寥고요할豆

索居閑處 沈默寂寥 ・ 색거한처 침묵적료

한적한 곳을 찾아 사니

말 한 마디도 없이 고요하기만 하다.

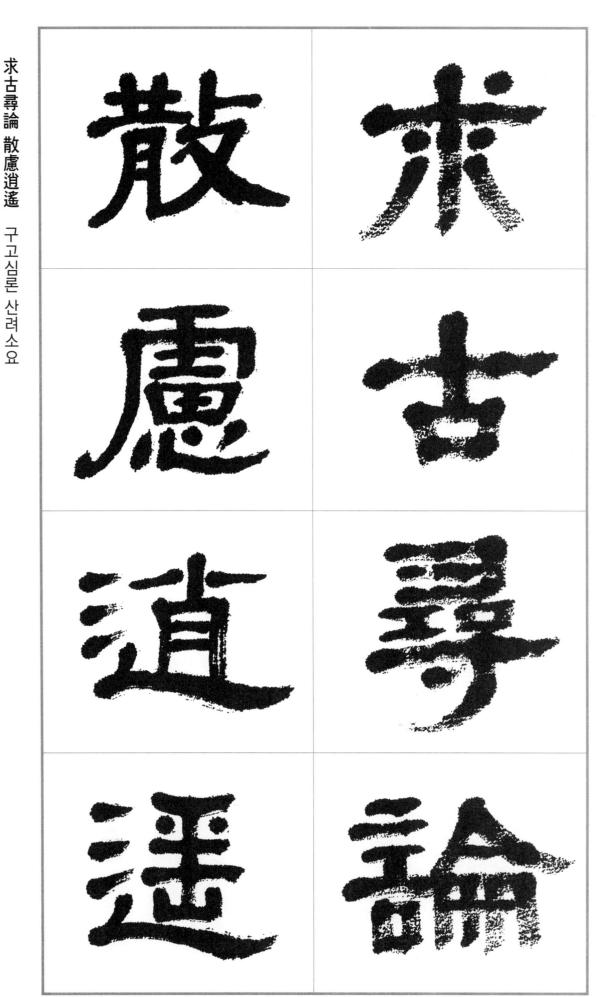

옛 사람이 교에 구하고 도(道)를 찾이며, 모든 생각에 흩어버리고 편화로이 노니다.

南昌 鞠重德 93

기쁨이 모여들고 번거로암이 사라지니, 슬픔이 물러가고 즐거움이 오다.

너하이 진聚이 곱고 반명하며' 동산에 아거진 풀삘이 쭉쭉 빼어나다

南昌 鞠重德 95

批川平十早川、 杷비파나무파、 晚 늦을 만、翠 푸를 취、梧 오동나무 오、桐 오동나무 동、早 이를 조、 凋 시들 조

枇杷晚翠 梧桐早凋

비타나마 여자儿 싸더록 푸리고, 어떠나마 여자儿 에찌바터 지니다.

비파만취 오동조조

96 千字文

陳묵을진、根뿌리근、委맡길위、 医 分对 가릴 예 落 떨어질 락 葉잎엽、 飄 나부낄 표、 綑 나부낄 요

| 바이 바리베이 버려져 있고, 떨어진 나맛데이 바람따라 흩날리다.

진그위에 낙엽표여

陳根委翳 落葉飄颻

南昌 鞠重德 97

鯤 己고기 ヱ、獨 홀로 독、 運 움직일 운、凌 片멸할 루、摩 만질 마、 絳景을な、 霄하늘소

遊鯤獨運 凌摩絳霄 のよろしばいらい しのかいろく

고어닌 홀로 바다를 노길다가 '붕새 되어 올라가면 붉인 하늘을 누비고 날아다닌다.

저잣거리 책방에서 글 읽기에 흠뻑 빠져' 정신 차려 자세히 보니 마치 데을 주머니나 상자 속에 갈무리하는 것 같다.

易軸攸畏 屬耳垣墻 ののの外 季の別な

말하기를 쉽고 가벼이 여기는 것은 두려워할 만한 일이니 남이 담에 귀를 기울여 듣는 것처럼 조심하라.

반찬을 갖추어 밥을 먹으니' 입맛에 맞게 창자를 채울 뿐이다.

飽배부를 포、 飫 배부를 어 烹 삶을 팽 宰 재상 재(飢子望기、厭怒을吗、 糟ス州口 조、

배부르면 아무리 맛있儿 요리도 먹기 싫고, 굶주리면 술지게미와 쌀겨도 만족스럽다.

飽飫烹宰 飢厭糟糠

포어팽재 기염조강

102 千字文

親 친할 친 척 故 연 고 고 舊 例 子、老 計會 로、少 젊을 소、 異다를이 糧 양식 량

친척이나 친구들을 대접할 때나, 사이과 젊이이의 임식을 달리하여 한다.

南昌 鞠重德 103

아내나 첩인 길쌈에 하고, 안방에서는 수건과 탓에 가지고 남편에 섬긴다.

妾御績紡 侍巾帷房

첩어적방 시건유방

妾첩첩 御 모실어 績 길쌈 적、 紡길쌈방、 侍모실시 巾수건건、帷장막유、 房 방 방

執
흰
以
환
、 扇 부채 선、 圓 둥글 원、 潔깨끗할결、銀의、燭奏불촉、燒빛날위、 煌 빛날 황

바단 부채儿 당길고 깨끗하며, 이빛 촛불이 휘황하게 빛난다.

환선원결 의촉위황

紈扇圓潔 銀燭煒煌

南昌 鞠重德 105

夕 저녁 석 寐잘매 藍
쪽
라
、 象코끼리な、牀野かか

晝眠夕寐 藍筍象牀 주면석매 남순상상

絃 香 현、 歌上래八 酒술주、讌잔치연、 接 접할 접 盃잔배 擧旨八、 觴잔상

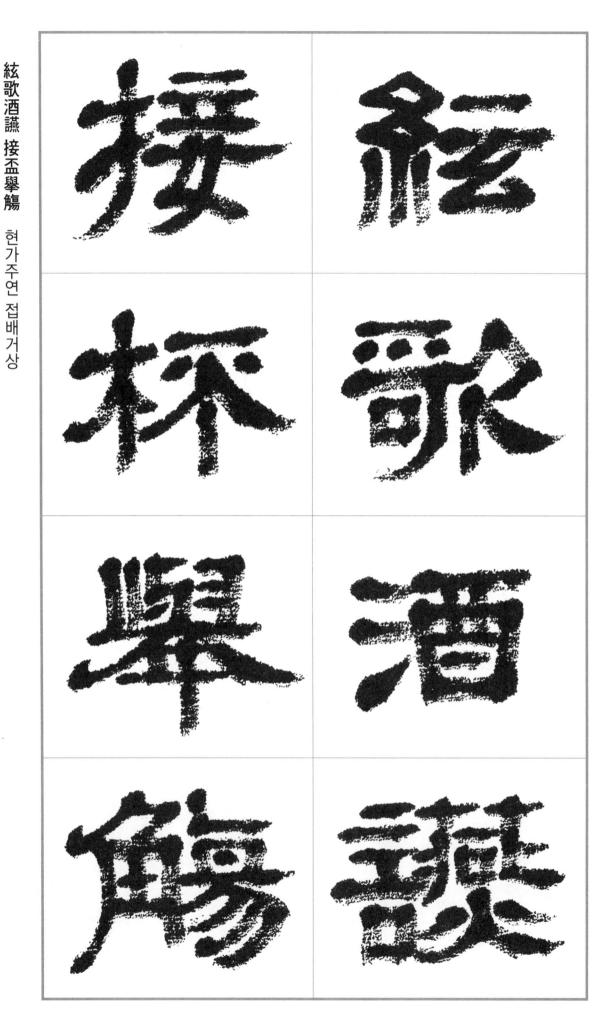

연주하고 노래하는 잔치마당에서는 자을 주고받기도 하며 혼자서 들기도 한다.

南昌 鞠重德 107

亚 手 손 수、頓 두드릴 돈、 悦 기쁠 열、 豫刀豐예、 且 王 차

소)을 들고 발을 굴러 춤을 추니

기쁘고도 편안하다.

矯手頓足 悅豫且康

교수도족 열예차강

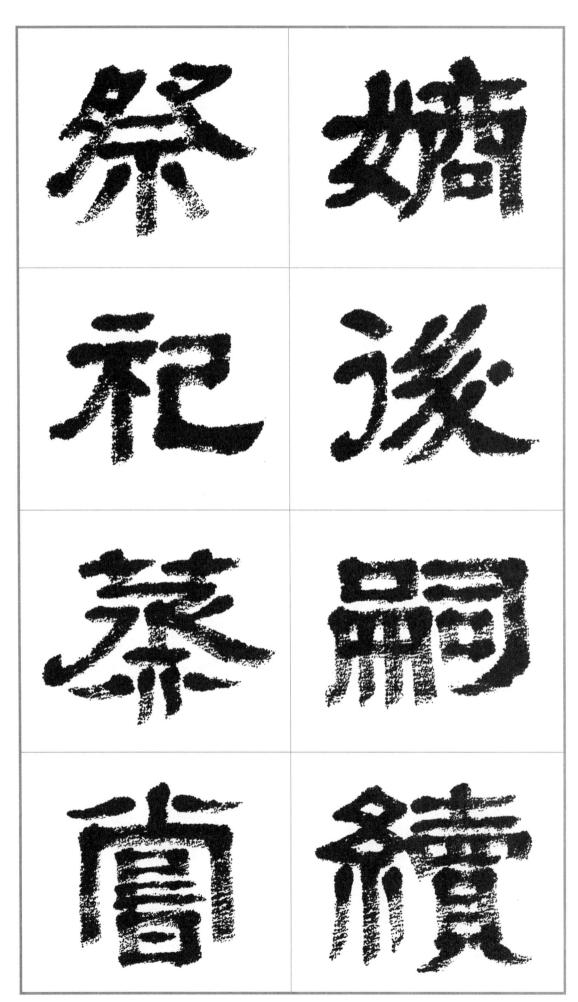

적장자니 가만의 맥을 이어' 겨울의 중(蒸)제사와 가을의 상(嘗)제사를 지낸다.

嫡後嗣續 祭祀蒸嘗

적후사속 제사증상

南昌 鞠重德 109

類이마상、 拜절배 悚 두려울 송、懼 두려울 구、恐 두려울 공、惶 두려울 황

이마를 조아려서 두 번 절하고, 두려워하고 공경한다.

稽顙再拜 悚懼恐惶

계상재배 송구공황

牋 西지 전、牒 西지 첩、 簡 대쪽 간、要 중요할 요、顧 돌아볼 고、答 대답 답、審 살필 심、詳 자세할 상

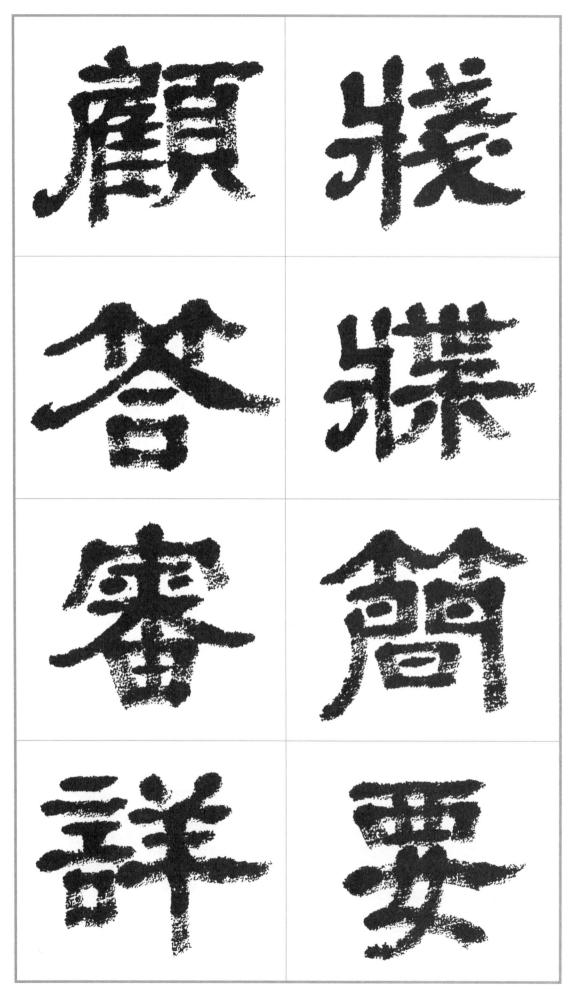

機牒簡要 顧答審詳 전型간の 고맙심な

편지는 간다명료해야 하고, 아파를 뭔거나 대답할 때에는 자세히 살펴서 면백히 해야 한다.

骸 聉 해 垢 때구、 想생각 상、 浴목욕욕、 執 잡을 집 熱 더울 열、 凉서늘할량

몸에 때가 끼면 목욕할 것을 생각하고, 뜨거운 것을 잡이면 시원하기를 바란다.

骸垢想浴 執熱願凉

해구상욕 집원원량

112 千字文

驢 나귀려、 騾 노새 라 犢舎の지독、特合全馬、駭音點部、 躍野ぐ、 超뛰어넘을초、 驤 달릴 양

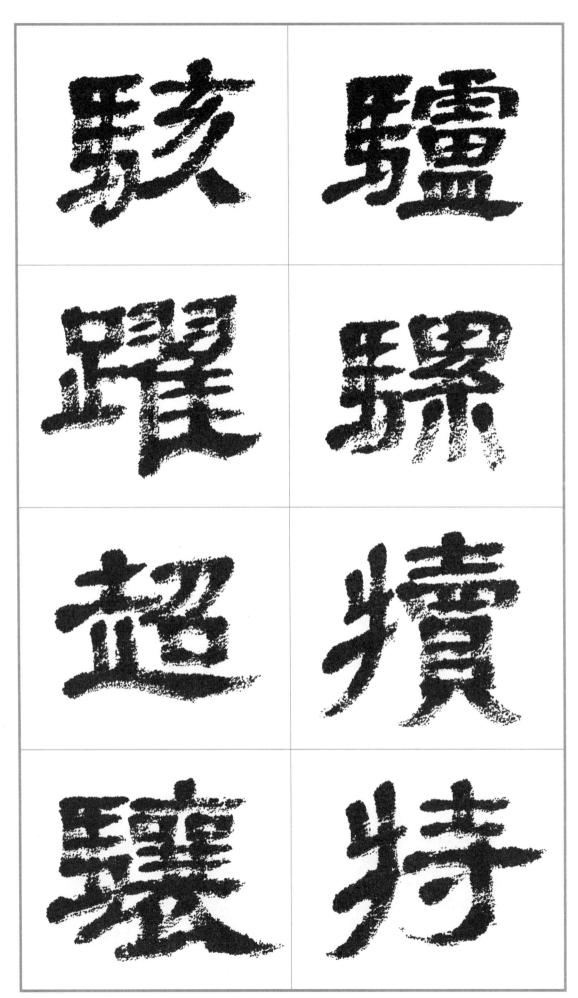

나귀와 노새와 송아지와 소들이, 놀라서 뛰고 달린다.

驢騾犢特 駭躍超驤

여라독특 해약초양

南昌 鞠重德 113

誅

関

不

、 斬벨참、 賊도적적、 盜도적도、 捕잡을 포、獲 언을 획、 叛 배반할 반、亡 도망 망

도적을 처벌하고 베며

배반자와 도망자를 사로잡는다.

誅斬賊盜 捕獲叛亡 それなら エッじゅ

布 베 포 射쏠사 丸 탄환 환、 嵇성혜、 琴거문고금、 阮 성완 嘯 휘파람불 소

여포(呂布)의 활쏘기、 8이로(熊宜僚)의 탄환 돌리기며、혜강(嵇康)의 거문고 타기、완적(阮籍)의 휘파람이 모두 유명하다.

布射僚丸 嵇琴阮嘯

포사료환 혜금완소

南昌 鞠重德 115

몽B(蒙恬)이 붓을 마탈고, 채륜(蔡倫)이 종이를 만탈及고, 마균(馬鈞)이 기교가 있었고, 임공자(任公子)는 낚시를 잘했다. 恬筆倫紙 鈞巧任釣 염필륜지 균교임조

釋置석、 紛 어지러울 분、 利이로울리 俗形今今、并叶宁昌時、 皆い 개 佳 아름다울 가 妙 묘할 묘

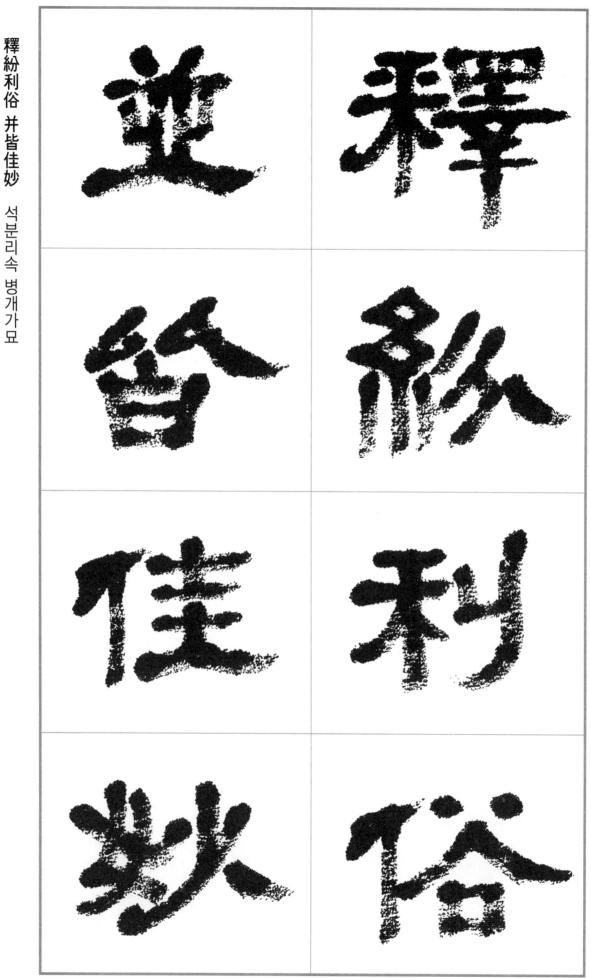

어지러움을 풀어 세상을 이롭게 하였으니

이들인 모두 다 아름답고 묘한 사람들이다.

南昌 鞠重德 117

毛 털 모、 施州番시、 淑맑을숙、姿자태자、 工장인공、 嚬찡그릴 빈、 妍고울면、笑웃음소

오나라 모장과 월나라 서시는 자태가 아름다면 찌푸림도 교묘하고 옷에의 곱기도 하였다.

毛施淑姿 工嚬妍笑 日人全下 马丁巴人

118 千字文

年 · 해 년 矢 화살 시 毎明양明 催 재촉할 최 義복희 희 朗 밝을 랑(曜 빛날 요

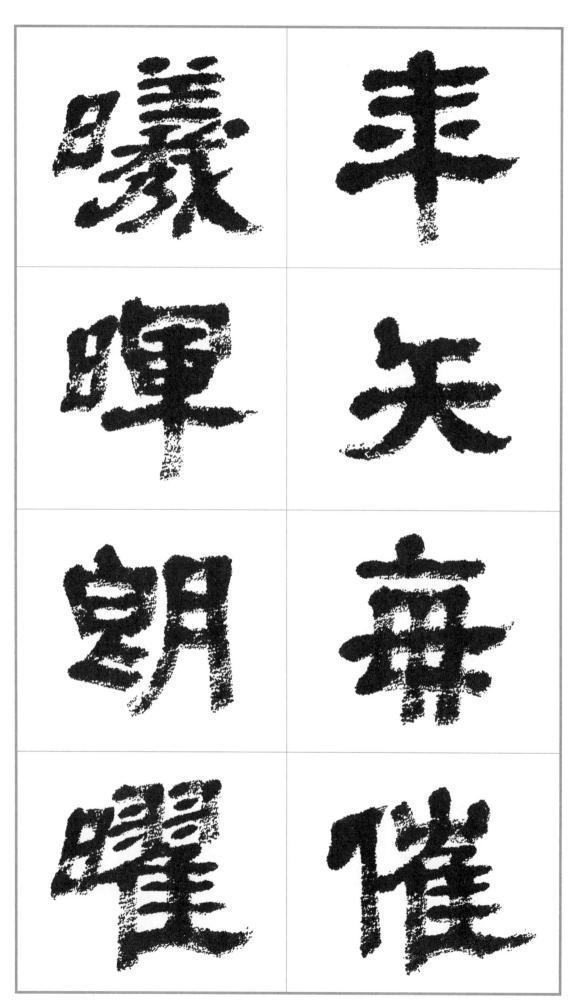

年矢每催 義暉朗曜 色人 叶 割 可引のの

세월이 살같이 매양 빠르기를 재촉하건만, 햇빛은 밝고 빛나기만 하구나.

선기유형(璇璣玉衡)이 공장에 매달려 돌고, 어나암과 밝음이 돌고 돌면서 비춰준다.

璣懸斡 晦魄環照

선기현알 회백환조

120 千字文

薪 선 신、 修당을수、祐복우、 永辺め、 綏弱やからか、古辺か辺、 邵 높을 소

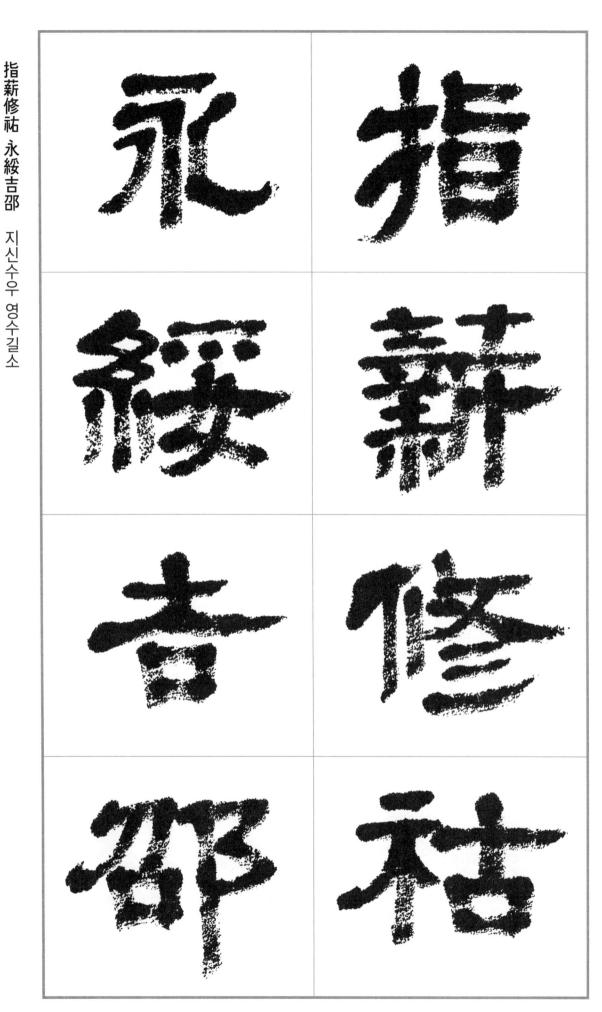

복을 다닌 것이 나무섶과 불씨를 옮기는 데 비유될 정도라면, 길이 편안하여 상서로움이 높아지리라.

南昌 鞠重德 121

접임접이를 바르게 하여 옷차림을 다정히 하고, '이묘(廊廟)에 오리고 내리다.

矩步引領 俯仰廊廟

구보이평 부ö하묘

矩법子、步召合보、 引 이끌 인 領거느릴 령、俯구부릴 부、仰 우러러볼 앙、 廟사당묘

東景을속、 帶 叫 대 矜 자랑 긍、 莊 씩씩할 장、 徘 배회할 배 徊 배회할 회(瞻볼점、 眺 바라볼

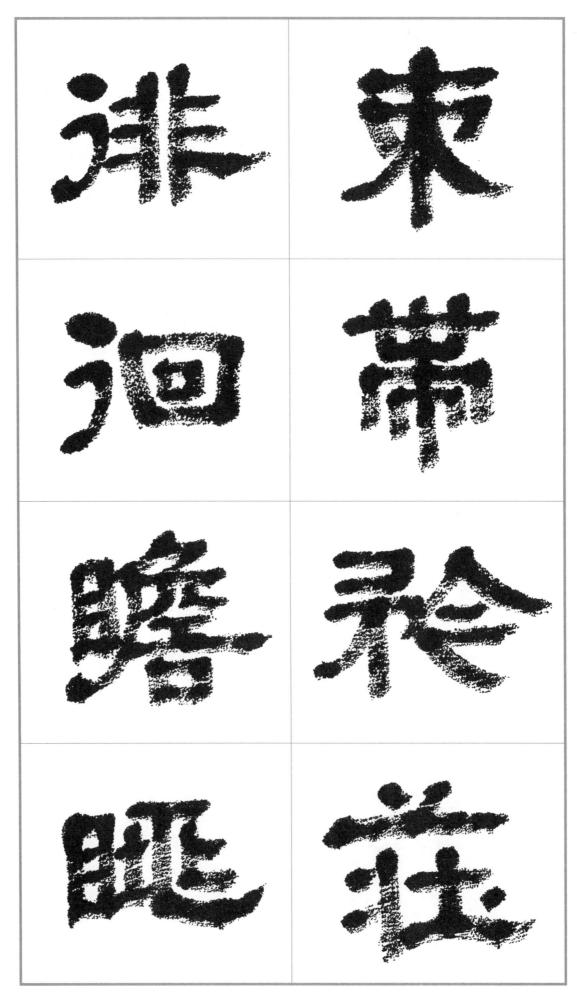

띠를 묶닌 등 경건하게 하고, 배회하며 우러러본다.

束帶矜莊 徘徊瞻眺

속대긍장 배회첨조

南昌 鞠重德 123

孤외로울고、 陋日丹全早、寡母自山、 聞들을문、愚어리석을우、蒙어릴몽、 等早引등、 新 平 科 皇 え

孤陋寡聞 愚蒙等銷 고루과만 아밍 호

고루하고 嵌움이 적이면 어리적고 묭雷한 大빨과 같아서 남이 책라에 띄게 라련이다.

124 千字文

謂이를위 語말씀어 助도울조、者놈자、 焉 어조사 언 哉 어조사 재 乎 어조사 호、 也 0] 야

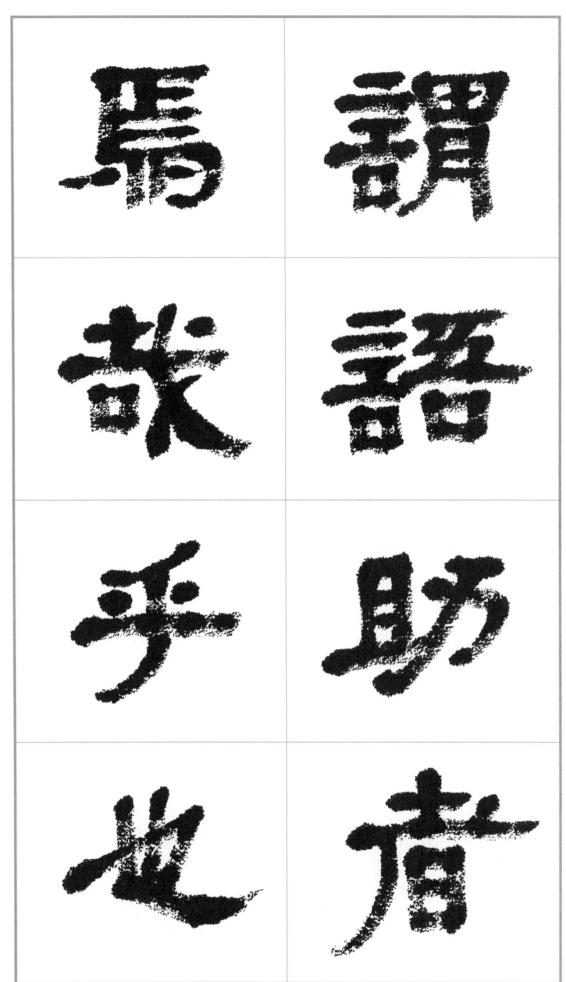

어조사라 이르는 것에는 전(焉)·재(哉)·호(乎)·야(也)가 있다.

謂語助者 焉哉乎也

위어조자 언재호야

積汗周常湿 福維談恭王 善克短鞠鳳 **慶念靡養在** 尺聖時豈竹 壁遮己敢愈 非建長毁場 實名信傷白 寸立使女駒 陰形可慕化 是端環貞被 兢表器潔艸 資正齡男木 父宫難效賴 事谷量才及 君傳墨良蕉 日载悲知方 嚴虛絲過葢 與菌藻必必 **鲅習詩改身** 當禍羔肤四 竭因羊莫大

周帝巨餘天 發鳥關成地 商自珠、藏玄 湯人稱津黄 **聖皇** 夜吕字 朝始光調庙 門制 果陽洪 道攵玠雲荒 垂掌李騰日 拱乃柰至月 平服菜雨盈 軍衣重露昃 愛裳芥結屈 育推薑為陶 黎位海霜列 首讓鹹金張 臣國河生鬼 伏多淡震来 戎虞鱗水暑 遐唐明豐姝 通串制 寬牧 壹民龍岡冬 體伐師劍藏 率罪火號劑

亦席塑持節 聚鼓鬱雅義 群瑟樓操漁 英吹觀好退 杜笙飛爵顛 豪陞驚自沛 鍾階啚摩匪 隸納
嘱
都
虧 漆胜禽邑胜 書弁獸革靜 **墜轉畫 夏**騎 府星仙西心 羅右靈二動 将通页京神 和廣舍背疲 路内傍邺守 俠左敲查皇 槐達甲洛志 **齊承帳浮滿** 戶朙對渭逐 封既楹據物 八集肆涇意 縣墳筵闾稷 **家**典 設 殿 堅

兒尊甚淵方 孔中無澄忠 懷上竟取則 兄和學映盡 弟下優容命 同睡登止臨 氣夫怯差深 連唱攝思展 枝婦職言簿 交隨從醉風 友外政安與 投受存定溫 **分博** 小 篤 涛 切割甘物外 磨入棠誠蘭 **箴奉去美斯** 規母所順罄 仁儀並終如 證赭额宜松 **置對樂令**2 侧怕殊榮咸 造板貴業川 弗子禮基來 離此别籍息

組勉素於門 **誰其史農繁** 逼祗兔務塞 索植東兹鷄 居省直稼田 開躬廉稿赤 **复**譏 幾 做 城 況誠中載昆 黙羅庸南池 粮增勞畝屬 **朮極謹藝鉅** 古殆敕黍野 尋厚聆稷洞 論近音稅庭 散恥祭褻뫄 慮林理貢遠 **進**集鹽新綿 章 就 勸 邀 來即辨賞巖 奏兩色製岫 累疏貽跌杳 遭見厥孟冥 **瓜機嘉軻治** 謝解歡敦本

威假扶刻給 沙途簡銘千 漠滅廻幡兵 譽踐惠伊冠 丹土説尹陪 青會咸佐輦 五盟武時驅 州何丁阿轂 馬遵後漸振 百法密宅世 郡韓勿曲禄 秦鄭多阜侵 并煩士溦富 嶽刑寔旦東 宗起寧聚駕 泰剪晉營肥 岱頗楚桓輕 禪牧東公策 **乏用覇匡功** 云軍趙合於 亭最魏濟會 **雁精困弱勒** 門宣橫傾陣

廟朝巧駭拜 己東曜任躍棟 帯璿鈞超懼 最慈懸絲誅惶 新滩幹利軒將 緑洄晦俗財糕 書瞻聰並盗簡 字派獎佳養顧 义 南寨新毛丛客 聞修施布詳 愚枯淑射骸 蒙永姿蓬垢 等綏工瓦恕 謂邵姆琹辣 語矩笑阮瑟 助发丰啸願 者引天恬凉 馬領棄筆驙 哉俯催倫騾 乎仰曦無犢 此廊暉釣特

酒脚具鋼歡 **談**績膳遊招 接紡餐鵙渠 杯停飯獨荷 舉巾適運的 觸雌口漆歷 矯房充摩園 手統腸絳茶 頓扇絕會抽 足圓飫耽條 **帨潔 稟讀**杜 豫銀宰翫杷 且燭饑而晚 康煒厭寫翠 嫡煌糟目梧 後畫糠囊桐 嗣眠親綸早 精久戚易涠 祭寐故輶陳 祀整舊攸根 蒸笛走畏委 **閶象火屬**翳 **稽**株異耳落 再歌奏牆飄

¬ 索引

都 도 / 52	難 난 / 24	群군/60	困 곤 / 72	堅 견 / 51	
圖도/55	藍남/106	軍 군 / 75	昆곤/80	見 견 / 91	歌 가 / 107
途도/73	男 남 / 21	郡 군 / 77	鵾곤/98	造 견 / 94	佳가 / 117
犢독/113	南남/83	宮 궁 / 54	恐 공 / 110	潔 결 / 105	可 가 / 24
篤독/37	納납/58	躬 궁 / 89	工공/118	結 결 / 5	家 가 / 63
獨독/98	囊 낭 / 99	勸 권 / 84	拱 공 / 14	絜 결 / 21	駕 가 / 65
讀독/99	乃 내 / 11	覷 궐 / 7	恭 공 / 20	謙 겸 / 86	假 가 / 73
頓돈 / 108	內 내 / 59	厥 궐 / 88	空 공 / 28	景 경 / 26	稼 가 / 82
敦돈/85	杰 내 / 8	歸刊/16	孔공/45	慶 경 / 29	軻 가 / 85
冬동/3	恬념/116	貴 귀 / 41	功공/66	競 경 / 30	嘉가 / 88
同 동 / 45	念념/26	規 규 / 46	公공/69	敬 경 / 31	刻각/66
動 동 / 49	寧 녕 / 71	鈞 균 / 116	貢공/84	竟 경 / 38	簡간 / 111
東 동 / 52	露上/5	克 극 / 26	寡과/124	京 경 / 52	竭갈/32
洞 동 / 80	路上/62	極 극 / 89	過과/22	涇 경 / 53	碣갈 / 80
桐 동 / 96	勞上/86	謹 근 / 86	果과/8	驚 경 / 54	敢 沿 / 20
杜 두 / 61	農 농 / 82	近근/90	官관 / 10	經경/61	甘감/40
得 득 / 22	能 능 / 22	根근/97	觀관/54	卿경/62	感감/70
等 등 / 124	凌능/98	琴금/115	冠관/64	輕 경 / 65	鑑감/87
登등/39		禽 금 / 55	廣광/59	傾 경 / 69	甲갑/56
騰 등 / 5	多다/71	金금/6	匡광/69	更 경 / 72	糠 강 / 102
2	短단/23	及급/18	光광/7	稽 계 / 110	康 강 / 108
騾라 / 113	端 단 / 27	給급/63	曠 광 / 81	啓계/56	羌 강 / 15
羅라/62	旦 단 / 68	矝긍/123	槐 괴 / 62	階계/58	岡 강 / 6
落락/97	舟단/76	飢 기 / 102	虢 괵 / 73	溪계/67	薑 강 / 8
蘭란/34	達달/59	璣 기 / 120	矯 교 / 108	鷄 계 / 79	絳강/98
朗랑 / 119	談 담 / 23	豊 기 / 20	巧豆/116	誡 계 / 89	뱝 개 / 117
廊 랑 / 122	淡 담/9	己기/23	交 교 / 46	故고/103	盖개 / 19
來 래 / 3	答답 / 111	器 기 / 24	具 구 / 101	顧고/111	改 개 / 22
糧량/103	唐 당 / 12	基 기 / 38	□ 구 / 101	孤고/124	芥 개 / 8
凉량 / 112	堂 당 / 28	氣 기 / 45	舊 구 / 103	羔 고 / 25	舉거 / 107
良량 / 21	當 당 / 32	既 기 / 60	懼구/110	姑고/44	去거/40
量 량 / 24	棠 당 / 40	綺 기 / 70	垢구/112	鼓 卫 / 57	據 거 / 53
驢려/113	帶 대 / 123	起기/75	矩 구 / 122	藁 고 / 61	車 거 / 65
黎 려 / 15	大대 / 19	幾 기 / 86	駒 구 / 17	高 고 / 64	巨 거 / 7
呂 려 / 4	對 대 / 56	其기/88	驅 구 / 64	皐 고 / 90	鉅거/80
麗 려 / 6	岱대 / 78	譏 기 / 89	九子/77	古고/93	居 거 / 92
慮려/93	德덕 / 27	機 기 / 91	求子/93	谷곡/28	渠거/95
力력 / 32	盗도/114	吉 길 / 121	國국 / 12	轂곡/64	巾 건 / 104
歷력 / 95	陶 도 / 12	L	鞠 국 / 20	曲곡/68	建건 / 27
連 련 / 45	道도/14	洛낙/53	君군/31	崑 卍 / 6	劍 검 / 7

飡 손 / 101	黍서/83	絲사/25	伏복/15	微 口 / 68	眠면 / 106	輦 련 / 64
率 솔 / 16	庶서 / 86	事사/31	覆복/24	民민/13	面면 / 53	廉 렴 / 48
悚송/110	夕석/106	似사/34	福복/29	密 밀 / 71	綿면 / 81	領 령 / 122
松송/34	釋 석 / 117	斯사/34	本 본 / 82	н	勉 면 / 88	수 령 / 37
手수/108	席석/57	辭사/36	鳳봉/17	薄 박 / 33	滅 멸 / 104	靈 령 / 55
修수/121	石석/80	思사/36	奉 봉 / 43	飯 반 / 101	滅 멸 / 73	老로/103
綏수/121	膳 선 / 101	仕사/39	封봉/63	叛 반 / 114	鳴명/17	祿 록 / 65
垂수/14	扇 선 / 105	寫사/55	俯 부 / 122	盤 반 / 54	名명 / 27	論론/93
首个/15	璇선 / 120	舍사 / 56	父 早 / 31	磻 반 / 67	命명/32	賴 뢰 / 18
樹 수 / 17	善 선 / 29	肆사/57	不부/35	發 발 / 13	明명/59	遼 豆 / 115
收 仝 / 3	仙선/55	士사/71	夫 부 / 42	髮 발 / 19	銘명/66	陋루 / 124
殊 仝 / 41	宣 선 / 76	沙사/76	婦 부 / 42	房 방 / 104	冥명/81	樓루/54
隨 수 / 42	禪 선 / 78	史사/85	傅 부 / 43	紡 방 / 104	毛모/118	累루/94
受수/43	設 설 / 57	謝사/94	浮부/53	方 방 / 18	慕 모 / 21	流 异 / 35
守 仝 / 50	攝 섭 / 39	索삭/92	府 부 / 62	傍 방 / 56	母 모 / 43	倫 륜 / 116
獣 수 / 55	聖성 / 26	散산/93	富 早 / 65	杯 배 / 107	貌 모 / 87	勒륵/66
水 仝 / 6	聲 성 / 28	象상/106	阜부/68	拜 배 / 110	木목/18	利리/117
岫수/81	盛성/34	床상/106	扶早/69	徘 배 / 123	睦목/42	履 引 / 33
誰 수 / 91	誠 성 / 37	觴 상 / 107	紛 분 / 117	背 배 / 53	牧목/75	離리/47
淑숙/118	成 성 / 4	嘗 상 / 109	分분 / 46	陪 배 / 64	目목/99	李리/8
宿숙/2	性성/49	裳상/11	墳분/60	魄 백 / 120	蒙 몽 / 124	理리/87
夙숙/33	星성 / 58	願상 / 110	弗 붙 / 47	白 백 / 17	妙 显 / 117	立 립 / 27
叔숙/44	城 성 / 79	詳상/111	悲 비 / 25	伯백 / 44	廟 묘 / 122	
孰숙/68	省성/89	想 상 / 112	非 비 / 30	百 백 / 77	杳 显 / 81	磨叶/46
俶숙/83	歳 세 / 4	常 상 / 19	卑비/41	煩 번 / 74	無 무 / 38	摩마/98
熟숙/84	世세 / 65	傷 상 / 20	比비/44	伐 벌 / 13	茂早/66	莫막 / 22
筍 순 / 106	稅세 / 84	上상/42	匪 비 / 48	法 법 / 74	武 무 / 70	漠 막 / 76
瑟 슬 / 57	少소/103	霜 상 / 5	飛 비 / 54	璧 벽 / 30	務무/82	邈 막 / 81
쬅습/28	嘯 소 / 115	相상/62	肥 비 / 65	壁 벽 / 61	畝 무 / 83	萬 만 / 18
陞 승 / 58	笑 仝 / 118	賞 상 / 84	碑 비 / 66	弁 년 / 58	墨 묵 / 25	滿 만 / 50
承令/59	邵소/121	翔 상 / 9	批 비 / 96	辨 변 / 87	默 묵 / 92	晩 만 / 96
侍시 / 104	所 仝 / 38	箱 상 / 99	嚬 빈 / 118	別 별 / 41	文 문 / 11	亡 망 / 114
始시/11	素 仝 / 85	塞 새 / 79	賓 빈 / 16	並병 / 117	聞 문 / 124	忘 망 / 22
施시/118	疏 仝 / 91	穡 색 / 82	—— Х	丙 병 / 56	問 문 / 14	罔 망 / 23
矢시 / 119	逍소/93	色 색 / 87	師사 / 10	兵병/63	門 문 / 79	邙망/53
恃시/23	霄소/98	笙생 / 57	祀사 / 109	并 병 / 77	物물/50	莽 망 / 95
詩시 / 25	屬속/100	生생/6	嗣사 / 109	秉병/85	勿 물 / 71	寐叫 / 106
문시/30	續속/109	屠서/3	射사/115	步 보 / 122	靡 미 / 23	每 叫 / 119
時시/67	俗속/117	西서 / 52	四사 / 19	寶 보 / 30	美 미 / 37	몚맹 / 73
市시/99	東 속 / 123	書서 / 61	使사 / 24	服복/11	縻 미 / 51	孟맹 / 85

貞 정 / 21	爵작/51	衣의/11	禹 우 / 77	쓸 영 / 68	養 양 / 20	食식/17
正 정 / 27	箴 잠 / 46	宜의/37	羽 우/9	聆 영 / 87	羊 양 / 25	息식/35
定 정 / 36	潛 잠 / 9	儀의 / 43	寓 우 / 99	豫예/108	陽 양 / 4	훈식/71
政정/39	墻 장 / 100	義의 / 48	雲운/5	禮예/41	兩 양 / 91	植식/88
靜 정 / 49	腸 장 / 101	意의/50	云 운 / 78	隸예/61	飫어 / 102	薪 신 / 121
情 정 / 49	莊 장 / 123	疑의/58	運 운 / 98	乂예/71	御어 / 104	臣 신 / 15
丁 정 / 70	章 장 / 14	易이 / 100	鬱 울 / 54	譽 예 / 76	語 어 / 125	身 신 / 19
精 정 / 75	場장 / 17	耳이/100	垣원 / 100	藝 예 / 83	於어/82	信 신 / 24
亭 정 / 78	張 장 / 2	異이 / 103	圓 원 / 105	翳예/97	魚 어 / 85	愼신/37
庭 정 / 80	長장 / 23	邇이/16	願 원 / 112	五오/19	馬 언 / 125	神신/49
帝 제 / 10	藏 장 / 3	以이/40	遠 원 / 81	梧오/%	言 언 / 36	新 신 / 84
祭 제 / 109	帳장 / 56	而이/40	園원/95	玉옥/6	嚴 엄 / 31	實실/66
制 제 / 11	將장 / 62	移이/50	月월/2	溫 온 / 33	奄 엄 / 68	審심 / 111
諸제 / 44	宰 재 / 102	二이/52	煒위 / 105	阮 완 / 115	業업 / 38	深심/33
弟 제 / 45	再재 / 110	伊이/67	位 위 / 12	翫 완 / 99	女 여 / 21	甚심/38
濟제 / 69	哉 재 / 125	貽이/88	謂위/125	日 왈 / 31	與 여 / 31	心심 / 49
鳥 조 / 10	在재 / 17	益익/40	爲위/5	王왕/16	如여/34	尋심/93
糟 조 / 102	才재 / 21	人 인 / 10	퀘위/53	往왕/3	餘여/4	o
釣조/116	載 재 / 83	引 인 / 122	魏위/72	畏외 / 100	亦역/60	兒아/44
照 圣 / 120	適 적 / 101	因 인 / 29	威위/76	外외/43	讌 연 / 107	雅아/51
眺 조 / 123	績 적 / 104	仁인/47	委위/97	要요/111	妍 연 / 118	阿아/67
助 조 / 125	嫡 적 / 109	鱗 인 / 9	輏유/100	曜요/119	年 연 / 119	我아/83
弔 조 / 13	賊 적 / 114	壹 일 / 16	攸유/100	寥요/92	緣 연 / 29	惡 악 / 29
朝 조 / 14	積 적 / 29	日일/2	有유/12	遙요/93	淵 연 / 35	樂악 / 41
調 조 / 4	籍 적 / 38	逸일 / 49	惟유/20	飆요/97	筵연/57	嶽 악 / 78
造 조 / 47	跡 적 / 77	任임/116	維 유 / 26	浴욕/112	悅 열 / 108	安안/36
操 조 / 51	赤 적 / 79	臨임/33	猶 유 / 44	欲 욕 / 24	熱 열 / 112	雁 안 / 79
趙 조 / 72	寂 적 / 92	林임/90	짧유/88	辱욕/90	列 열 / 2	斡 알 / 120
組 조 / 91	的 적 / 95	入입/43	遊 유 / 98	龍용/10	説 열 / 70	巖 암 / 81
條 조 / 95	牋전 / 111	х	育육/15	容용/36	厭 염 / 102	仰앙 / 122
早조/%	傳 전 / 28	字자 / 11	閏 윤 / 4	用용/75	染염/25	愛애 / 15
凋 조 / 96	顚 전 / 48	安자 / 118	尹윤/67	庸용/86	葉 엽 / 97	也야/125
足족 / 108	殿 전 / 54	者자 / 125	戎융/15	宇 우 / 1	永 영 / 121	夜 야 / 7
存존/40	轉 전 / 58	資 자 / 31	律율/4	虞 우 / 12	盈 영 / 2	野 야 / 80
尊존/41	典 전 / 60	子자/44	銀은/105	祐 우 / 121	暎 영 / 35	躍약/113
終종/37	翦 전 / 75	慈 자 / 47	殷은/13	愚 우 / 124	쑞 영 / 38	若약/36
從종/39	田 전 / 79	自 자 / 51	隱은 / 47	優 우 / 39	詠 영 / 40	弱약/69
鍾종/61	切절 / 46	紫자/79	陰음/30	友 阜 / 46	楹영/56	約약/74
宗종/78	節 절 / 48	玆 자 / 82	音 음 / 87	雨 우/5	英영/60	驤 양 / 113
坐 좌 / 14	接 접 / 107	作작 / 26	원읍/52	右우/59	纓영/64	讓 양 / 12

會회/73	幸 행 / 90	杷 과 / 96	寵총/89	陳 진 / 97	左좌/59
獲획/114	虚 허 / 28	八팔/63	催 최 / 119	執 집 / 112	佐좌/67
橫 횡 / 72	玄 현 / 1	沛 패 / 48	最최/75	集 집 / 60	罪 죄 / 13
效 直 / 21	絃 현 / 107	霸 패 / 72	推 추 / 12	澄 장 / 35	宙주/1
孝直/32	懸 현 / 120	烹 팽 / 102	秋 추 / 3	え	畫주 / 106
後후/109	賢 현 / 26	平 평 / 14	抽 추 / 95	且 차 / 108	酒주/107
訓훈/43	縣 현 / 63	陛 폐 / 58	逐축/50	此 补 / 19	誅 주 / 114
毁 훼 / 20	俠 협 / 62	弊 폐 / 74	出출/6	次 补 / 47	周주/13
暉 휘 / 119	形 형 / 27	飽 포 / 102	黜출/84	讚 찬 / 25	珠 주 / 7
虧 幕 / 48	馨 형 / 34	捕 포 / 114	充 충 / 101	察 찰 / 87	州주/77
欣은/94	兄 형 / 45	布 포 / 115	忠 충 / 32	斬 참 / 114	主 주 / 78
興흥/33	衡 형 / 67	表 丑 / 27	取취/35	唱 창 / 42	奏 주 / 94
羲 희 / 119	刑 형 / 74	飄 丑 / 97	吹취/57	彩 채 / 55	俊 준 / 71
	嵆혜 / 115	被 피 / 18	聚취/60	菜 채 / 8	遵 준 / 74
	惠 혜 / 70	彼 耳 / 23	翠취/96	策 책 / 66	重 중 / 8
	乎호/125	疲 耳 / 49	昃측/2	處 처 / 92	中중/86
	好호/51	筆 필 / 116	惻측/47	戚 척 / 103	卽즉/90
	戸호/63	必 필 / 22	致 刘 / 5	尺 척 / 30	蒸증 / 109
	號 호 / 7	逼 핍 / 91	侈习/65	陟 척 / 84	增증/89
	洪홍/1	₹	馳 刘 / 76	慼 척 / 94	地 기 / 1
	火화/10	遐 하 / 16	治 시 / 82	天 천 / 1	紙 刈 / 116
	化화/18	下하 / 42	恥 刘 / 90	川 천 / 35	指 지 / 121
	禍화 / 29	夏 하 / 52	則 칙 / 32	賤 천 / 41	知 기 / 22
	和화/42	何하 / 74	勅 칙 / 86	千천/63	之지/34
	華화/52	河하/9	親 친 / 103	践천/73	止 지 / 36
	畵 화 / 55	荷하/95	漆 칠 / 61	瞻 첨 / 123	枝 刈 / 45
	紈 환 / 105	學 학 / 39	沈 침 / 92	妾 첩 / 104	志 지 / 50
	丸 환 / 115	寒 한 / 3	稱 칭 / 7	牒 첩 / 111	持지/51
	環환 / 120	漢 한 / 70	E	聽 청 / 28	池 기 / 80
	桓환/69	韓 한 / 74	耽 탐 / 99	靑 청 / 76	祗 기 / 88
	歡 환 / 94	閑 한 / 92	湯 탕 / 13	凊 청 / 33	職 직 / 39
	荒 황 / 1	鹹 함 / 9	殆 태 / 90	體 체 / 16	稷 직 / 83
	黄황/1	合합/69	宅택/68	超초/113	直 직 / 85
	皇 황 / 10	恒 항 / 78	土 토 / 73	消 초 / 124	辰 진 / 2
	煌황 / 105	抗 항 / 89	通 통 / 59	草 초 / 18	盡 진 / 32
	惶황 / 110	骸 해 / 112	退퇴/48	初 초 / 37	眞 진 / 50
	晦 회 / 120	駭 해 / 113	投투/46	楚 초 / 72	振 진 / 64
	徊 회 / 123	海 해 / 9	特특/113	招 초 / 94	晉 진 / 72
	懷 회 / 45	解해 / 91	—— ш	燭촉/105	秦 진 / 77
	미회/70	行 행 / 26	頗 과 / 75	寸 촌 / 30	珍 진 / 8

鞠 重 德

雅號: 南昌

경기도 성남시 수정구 시민로 134 2층 電話: 031-734-0936, 010-5311-0936

- 남창당한약방 (현장소에서 50년째 운영중)
- 전, 통일주체국민회의 대의원 당선 (대통령 위촉)
- 전, 평통자문위원 당선 (대통령 위촉)
- 전, 성남검찰청 선도위원장
- 전, 성남시청 자문위원
- 세계서예전북비엔날레 출품
- 성균관대학교대학원 경영학과 졸
- 한국예술명작서예대전 우수상 (국무총리상)
- 한국서가협회 9대 선거관리위원장 당선
- 100만시민 성남시 호남향우회 회장 역임
- 사단법인 한국서가협회 초대작가
- 사단법인 한국서가협회 국전심사위원
- 사단법인 한국서가협회 성남시 지부장
- 사단법인 한국서가협회 경기도 초대작가
- 사단법인 한국서가협회 전라북도 초대작가
- 사단법인 대한한약협회 중앙명예회장
- 성남중앙로타리클럽 회장
- 국민훈장수상 대통령 표창
- 법무부장관 표창

〈著書〉

- 最新 隸書 千字文
- 最新 隸書 二千字文
- 南昌 鞠重德 翰墨集
- 南昌 隸書 作品集

저자와의 협의하에 인지생략

南昌 隸書千字久

2020年 2月 15日 초판 발행

글쓴이 南昌 鞠 重 德

발행처 ॐ㈜이화문화출판사 발행인 이홍연·이선화

등록번호 제300-2012-230 주소 서울시 종로구 인사동길 12, 311호 전화 02-732-7091~3 (도서 주문처) FAX 02-725-5153 홈페이지 www.makebook.net

값 15,000원

※ 본 책의 내용을 무단으로 복사 또는 복제할 경우, 저작권법의 제재를 받습니다.